竹山女兒的跨國創業之旅

與姜家華教授偕行

這本書是我的記憶唱針，為我播放獨一無二的人生。

詹琇琴

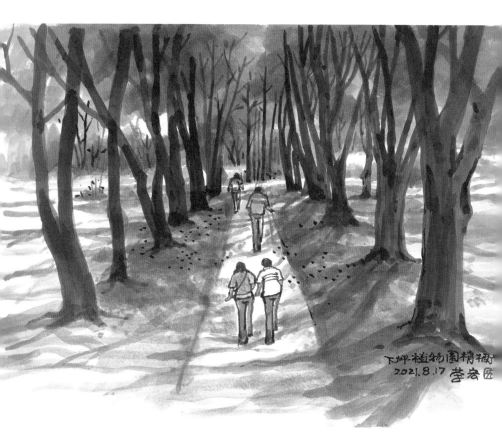

步道兩側的臺灣肖楠是家華於五十年前栽植，如今已綠樹成蔭。
走在林間，清風徐來，樹葉輕顫，
彷彿傳遞出當年植樹人還在悄悄守護林業的訊息。

繪者：林榮宏
地點：國立臺灣大學實驗林管理處下坪熱帶植物園

目錄

序──積善之家，必有餘慶

臺灣大學經濟學系名譽教授
臺灣大學經濟研究學術基金會董事長

姜家華教授和夫人詹琇琴女士是我和內人的好友。家華兄在臺大高我兩屆，一九五四年從農學院森林學系畢業；一九八四年我出任校長時，家華兄是森林系教授和農學院實驗林管理處處長。

臺大在南投縣的實驗林，接收自日本東京大學農學部，面積三萬三千餘公頃，將近臺灣陸地面積三萬五千餘平方公里的百分之一，使臺大成為臺灣的大地主。林地高度從海拔二百二十公尺到三千九百六十二公尺，稟賦亞熱帶、溫帶與寒帶之氣候條件，適宜多種樹木生長，森林資源豐富，世界少有大學有此優勢。臺大實驗林的經營方向，除了支援教學與研究，從戰後初期

竹山女兒的跨國創業之旅　　　　6

延續日據時期之伐木造林，隨著經濟發展和對自然環境日益重視，轉向生態保育和永續發展，為臺灣維護青山，涵養水土，淨化空氣，緩和地球暖化。

然而臺大保護森林的努力不免與民間、地方、甚至政黨的利益衝突，造成實驗林管理處和學校的困擾。管理處處長站在第一線，一方面要為學校、為國家維護林地的永續經營，又要接待到實驗林溪頭遊樂區參觀、訪問和遊憩的貴賓，還要往返於臺北校區總區、南投竹山管理處和溪頭之間，是臺大工作最繁重的行政首長。家華兄服完兵役後於一九五五年到臺大實驗林管理處工作，一九七二年升任處長，到我擔任校長，在實驗林工作了二十九年，擔任處長也已經十二年，實在很辛苦。我知道他在虞兆中校長時期就想辭職，我初任校長時，重提前議，但是家華兄在實驗林人和政通，得心應手，我實在想不出接替的人選。直到一九八七年，他因工作辛勞，背痛嚴重，住進臺大醫院，才獲准辭職，回臺北專任森林系教授。

家華兄在臺大實驗林奉獻了三十二年珍貴的歲月，不過也成就美好姻

緣，建立了一個幸福的家庭。

一九五九年家華兄和琇琴嫂，經過兩年戀愛的甜蜜，在竹山結婚，夫妻恩愛，育有一兒二女。一九六九年家華兄公費赴美深造，一九七二年在眾人期待中升任實驗林管理處處長；那年琇琴嫂只有三十二歲，應該是很多竹山少女羨慕的對象吧！

一九五〇年代臺灣經濟發展的策略是進口代替，保護國內產業；五〇年代末期經過外匯貿易改革，六〇年代初期轉為出口擴張，才有後來長期持續的經濟成長。教育政策配合經濟發展，直到一九六八年才將六年國民教育延長為九年。竹山的青少年讀高中最好的選擇是臺中。琇琴嫂一九五五年初中畢業沒繼續升學，第二年就到臺大實驗林管理處工作，在她少女滿懷理想和憧憬的心中不知有多少失望和不甘？不過臺大實驗林管理處就在她的家鄉竹山，套一句今天常說的話，事少離家近，而且因此有機會認識青年姜家華，產生情愫，並接受他的追求，結為夫婦，也有了後來很多美好的發展。正如

她所相信的，「千里姻緣一線牽」，造物主為我們鋪好無限寬廣的路，只待我們自己努力，勇敢踏上征途，探索未來。

三個孩子的母親是全職的工作，琇琴嫂每天要準時烹煮三餐，早晚接送孩子上下學，中午送便當到學校，然而她竟擠出時間到臺中學中英文打字，並在家華兄出國進修期間到水利會擔任打字員，母子四人過著充實開心的日子；她說：「五個人可以圍成一個圓，四個人也可以。」她的幹練和勤奮令人驚歎！

然而琇琴嫂不以此為滿足，一九七一年她參加臺中商專開辦的空中商職補校，學習商業管理與財務運作。週一到週六每天早晨透過「中華教育電視臺」在家上課；週日上午八時到下午四時，到臺中商專和同學一起聽老師面授和解答問題，直到一九七四年畢業。這段期間，多少個星期天下午，家華兄帶孩子們到臺中商專門口等母親放學，在臺中閒逛，到「沁園春」吃晚餐，享受江浙美食，一家人充滿歡笑。

一九七一年，琇琴嫂接受大哥的邀請和他一起投資創業，從事竹製品加工，供應給貿易商，外銷日本。她和大哥分工，負責內部管理、資金調度和會計事務。這時候她身兼三職：家庭主婦、學生和企業經理人，不時還要換上正裝，扮演實驗林處長夫人，陪同家華兄接待貴賓，像很多外交官夫人協助自己的夫婿，無償為政府服務一樣，為臺大奉獻。

隨著快速的經濟成長，人均所得提高，臺灣的工資上漲，簡單的竹製加工品缺乏技術進步的空間，漸漸失去國際上的競爭力。一九八五年，琇琴嫂到香港設公司，在福州設工廠，就近利用武夷山的竹子加工，經香港運銷日本，這是她在中國大陸拓展事業，大展鴻圖的開始。

一九八七年家華兄辭去實驗林處長，專任森林系教授，舉家從竹山遷回臺北臺大宿舍。一九八七年和一九八八年三個兒女完成大學教育，先後赴美深造，琇琴嫂騰出身手發展大陸事業。一九九〇年進軍上海，兩次轉型，從竹工到木工到五金，開闢美國和歐洲市場。一九九七年家華兄從臺大退休，

遷居上海，協助夫人一起打拚事業。進入二十一世紀，兒女和兩位女婿從美國學成歸來，齊集上海，加強了姜家軍的陣容。當年家華兄由長兄送到上海，獨自坐船來臺投靠二哥和三姊；臺大畢業後到竹山就業，和琇琴嫂一見鍾情，結為夫妻。如今三代同堂，在上海重聚，享受天倫之樂。在二十一世紀的今天，世上幾家能夠？這都是琇琴嫂勇敢創業，不懈努力的結果！

琇琴嫂說：「人跟書一樣，打開來都是一本故事。」這本琇琴嫂口述的自傳，就是述說她自己的故事，我有幸先讀為快，深受感動。琇琴嫂不甘心做夫婿的附庸，勇敢走上創業艱辛的道路，但始終將家庭置於優先的地位，繼續扮演好賢妻良母的角色。讀她的自傳，看她在關鍵時刻，果斷做出正確的決定，實在敬佩她過人的智慧和堅定的意志。英國首相人稱「鐵娘子」的柴契爾夫人說：「女人是天生的管理家。」在她身上得到印證。

琇琴嫂一生勤勞，在上海建立起她的事業王國。擁有自己鍾愛的花園洋房別墅，並為三個兒女各置產業。然而隨著時光流逝，家華兄健康情形退

序　積善之家，必有餘慶

化，不得不割捨一切美好，遷回臺北。我讀到她臨行依依，流連往事，不禁淚流滿面。人生就是不斷捨棄，必須勇敢面對，迎接未來。

琇琴嫂為人善良，雖然事業成功，也累積了一些財富，但富而無驕。我們和她相識多年，未見她使用總裁、董事長或總經理頭銜，依然是臺大實驗林時期樸實無華的姜太太。她待人寬大體貼，不吝嗇和員工分享公司利益，所以身邊有不少忠心的公司舊人，年輕一輩尊稱她為姜媽媽。家華兄生前對學生好，琇琴嫂視他們如子女，因此常有一些臺大森林系畢業的學生，環繞在姜師母身邊，陪伴她聚餐、出遊，讓我們羨慕不已。家華兄和琇琴嫂樂於助人，多年來幫助了不少年輕人，如今各有成就，不忘當年曾受的恩惠，讓琇琴嫂感到溫暖。「積善之家，必有餘慶」，大家要永遠記取，社會文化才會溫柔敦厚。

二〇一七年琇琴嫂在土城購置廠房一處，加以整建，做為辦公室和倉庫，將美國市場供貨中心從上海轉回臺北。土城距我們所住的板橋不遠，內

人前去參觀，發現附近有大潤發新建的大賣場，回來直誇琇琴嫂有眼光，行事果斷明快，難怪事業有成。

二〇一八年一月九日凌晨家華兄病中安詳往生。他們的長公子翔文堅持請母親移民美國，到西雅圖同住，便於奉養。翔文在本書的序中有下面一段話：

我早已備妥房間，慎選她喜歡的被褥顏色，連枕頭軟硬、高低也一併留意，我要母親不是把這裡當家，而是這裡早已是她的家。

都說父母的家永遠是兒女的家，但兒女的家並非父母的家；然而翔文孝子不匱，這都是因為家華兄嫂的教育成功，所以翔文雖在美國求學工作多年，仍保有中華文化孝敬父母的優良傳統。我十分感動。

琇琴嫂在書中說：「歡聚是短暫的，但回憶是永恆的。」我要說：「人生

的緣很淺，但是情很深。」緣起緣滅，不由自主，人生有很多無奈。我們自臺大實驗林和家華兄嫂結緣，轉眼快要四十年，尤其內人是琇琴嫂無話不談的密友，如今琇琴嫂即將飛越太平洋，和兒子、媳婦、孫兒團聚，我們已經沒有體力遠行，但我們的思念會與琇琴嫂同在。

序——至情至性、真情流露的一本傳記

前考試委員
前臺灣大學教授兼實驗林處長
王亞男

小時候曾憧憬當作家，退休後曾想寫個傳記，為自己留下紀錄。但因為長期工作壓力、緊繃的結果，現在可以睡到自然醒如閒雲野鶴，結果慵懶的提不起筆來，且覺得自己一生似乎乏善可陳，寫下來恐乏人問津，就替自己找個藉口，讓一切都隨風而逝吧！

姜老師走後，師母有條不紊地打點了所有事情，讓我看到師母除了女強人外另一面的細膩。所有事情平時記錄、整理、事前規劃的好習慣，所以臨危不亂。搬了這麼多次家，師母都能讓一切東西在短時間內歸位，任何事情都有條有理，典型的賢內助。一年多前，聽到師母準備寫傳記，把自己一生

經歷、奮鬥、努力的過程留給子孫看。昨天看到師母傳來的傳記初稿，讓我驚訝且感動，更佩服師母的恆心、毅力，讓傳記在這麼短的時間內完成了。抱著先睹為快的心情，一口氣把它讀完。看著看著，不得不對師母再次刮目相看，佩服之外還是佩服！

認識師母近半個世紀，一九七六年畢業到實驗林工作，和師母有更近距離、頻繁的接觸。爾後師母常常耳提面命「要多陪小孩」、「小孩要學鋼琴」、「小孩要學心算」……在師母心中，小孩的教育是最重要的，但身為工作狂的我由於工作繁忙，未能聽從師母的教誨，所以放任小孩自由自在，讀書及日常生活都一切自理，心想小孩不要變壞，自我安慰他們長大後比較獨立。長期以來，在姜老師、師母的愛護及照顧下，小孩順利地成長了。對於姜老師、師母家的事，平常即略知一二，但看完傳記後才知道那只是表象，由師母的傳記才瞭解，在姜老師嚴肅、不苟言笑下，師母是一個威柔並濟、外柔內剛、內外兼修、能幹有智慧的女性。

每一個人的成敗皆由性格決定，性格除了與生俱來外，還受後天的環境及教育影響。師母小時候在戰亂中成長，目睹成長過程中的一切，更重要的是，她將目睹的一切銘記於心，隨時隨地提醒自己，做為她做人處事的原則，這也是師母在家庭、事業及小孩教育皆成功的重要原因之一。

師母談到和姜老師的相遇、相識、相知、相惜的過程很是感人，猶如看瓊瑤的愛情小說，高潮迭起，少女情懷絲絲扣人心弦。當年省籍情結很深，師母文中已提到當時對嫁給外省人的想法、看法，所以縱然臺大畢業、英俊瀟灑的姜老師一樣受到挑戰。千里姻緣一線牽，有志者事竟成，加上姜老師的智慧，使有情人終成眷屬。看完這章，我終於瞭解師母為何常常逆來順受，這麼寵姜老師，甚至在自尊心受傷下仍能忍辱負重；師母能把談戀愛的心情保持到婚後、生兒育女、事業有成時仍然維持初心，對姜老師的愛及敬至死不渝，這是現代版的羅密歐與茱麗葉，真是難為了師母，讓我對她更加敬佩。

師母嫁雞隨雞，婚後姜老師的決定就是聖旨，師母一向唯命是從，在家相夫教子、三從四德，最終仍因姜師母的智慧，利用時間去上課、完成學業、上班，抓住機會創業、接受挑戰、排除萬難、克服一切障礙（怕黑、不敢一個人睡）開疆闢土，將事業由竹山擴充到福州、上海、大連，銷售點由國內到日本、美國、歐洲。這樣的成果當然必須姜老師支持，更重要的是師母的智慧、毅力、堅持，同時做到好妻子、好母親、好老闆，個中的心酸、辛苦只有師母點滴在心頭。一路咬著牙、含著淚，現在她和兒孫一起享受這豐碩的成果、愛屋及烏的學生們也同時受惠。感謝師母，讓姜老師對女性刮目相看，所以我到實驗林報到時，姜老師指示我一個人到全省各林業機關接洽採種事務。

姜老師、師母在實驗林助人的許多事蹟皆有耳聞，這對我日後做人處事有很大的影響，也讓我深刻地體會到「權力要善用，用在對的地方，不要讓權力睡著了，更不可以濫用權力」。做人做事要堅持原則，行得正、坐得正，

理字就在你這邊；有權力的人幫助弱勢、伸張正義是最基本的。姜老師、師母的行事風格是我學習的典範。

姜老師是一位非常嚴厲的主管，但對學生非常好，他放學生鴿子還是第一次聽說，他是身教重於言教。到實驗林後，有次準備搭處長的車上溪頭，結果被放鴿子，因為我晚了一分鐘到他家門口。後來姜老師回到森林系專職，我常被他責備：「為什麼不守時？」有時候剛要出門時學生來找，有急事必須處理啊！姜老師守時的好習慣，無形中也是一種壓力。有一次到上海，姜老師、師母陪我逛街，下午快四點時姜老師一直看錶說孫子要下課了，事實上他們父母會去接，但姜老師仍時時掛念，因此姜老師、師母的生活有點「緊張」。

「積善之家，必有餘慶」，這是對姜老師家最好的註解，我認為姜老師、師母的人格特質有以下幾點：

1. 悲天憫人的胸襟，時時幫助弱勢、親戚、朋友、同事、學生。

2. 永遠存有善良的心，相信人性本善。

3. 誠懇熱情，一生遇到許多貴人、結交很多摯友。

4. 公平待人，不分貧賤、富貴，一視同仁。

5. 正直、有正義感，贏得兒女、學生、部屬的敬重。

6. 教導有方，以身作則教育小孩，不亢不卑、不驕不餒、謙恭有禮。

姜老師離開我們三年多了，最煎熬的是師母。由她的言談中，知道她心心念念的都是姜老師，曾經不解在姜老師生病期間心情不好時，師母仍百般忍耐，因為師母的心中充滿了愛。智慧不等於知識，學位不等於學識，更不等於能力，由師母至情至性、真情流露的傳記中，我看到也學到太多東西。

姜師母預定今年九月赴美和兒孫重聚享受天倫之樂，我要好久不能嚐到師母的拿手好菜了，期待師母回國時可以解我的饞，同時期待師母赴美後

再創一片天，將來寫出傳記精彩的後半段。雖然誠心地希望師母能放下、寬心、享清福，但知道有工作狂的師母、喜歡活到老、學到老的師母是不可能停下腳步的，只希望師母能放慢腳步、天天健康、時時快樂！

寫於二○二一年七月一日（逢實驗林創立一百二十年，光復後八十二年處慶）

序　至情至性、真情流露的一本傳記

序──文字傳家寶

兒子　姜翔文

父親去世已經兩年半，常想念他的神態、說過與做過的以及互動細節，才驚訝陰陽相隔如此久了。讀母親傳記，我又回到小時候，才曉得對父親的仰望、崇敬是一粒種子，早已發芽、開花、結果，如同四季在我心頭流轉。

母親這段時間在臺北、上海、西雅圖來回，如今疫情突然爆發，我們期望母親能儘快搬到西雅圖，安頓下來。也慶幸移民申請順遂，我早已備妥房間，慎選她喜歡的被褥顏色，連枕頭軟硬、高低也一併留意，我要母親不是把這裡當家，而是這裡早已是她的家。

父母親結褵已經六十多年。父親教書、著述，退休後襄助母親從商。

父親與母親交往、戀愛以及婚後生活，我小時候也曾追著他們細問，但感情事、生活崎嶇事，畢竟難以說得明白，傳記為我記住生活細節，縫補我小時候的好奇。

父母創業事蹟我多能記得，但更多的辛苦、磨難，我也是須從閱讀自傳中梳理，更能體會創業——這一件從無到有的事，是以母親的自我覺醒為源頭，父親的支持是後盾，還有大舅舅的牽成，終於為乾枯的河床注入活水。

母親相夫教子而後從商，塑造出我們儒商的傳統與延續，雖然從事傳統行業，幸好總能掐準時機，思考、蛻變、轉型，沒有落下，被時代巨輪輾過，而日新又新，發展出技術層面高，需要有工程和商業方面的知識，才知道如何介紹、講解，讓客戶願意花高價採用。傳統產業必須經常鍍銀鍍金，依靠技術、知識，精進腦袋，培養銳利眼色，如此，才能造就我們在美歐市場，持續維持與擴大。根基的建立，完全歸功於父母從小灌輸知識，並得身體力行，知行合一在我家不是口號，而是在竹山、福州、上海、臺灣與美

歐，逐一實踐。

回憶小時候，臺灣當時的大環境蒼白，一般家庭經濟條件都不算太好，尤其在竹山鄉下，更與北部有天壤之別，每回全家到臺北，就猶如劉姥姥逛大觀園，總感覺既新奇、又羨慕。想從前，不單單是鄉愁，還有一層意義是不忘來處。當年父親在臺大實驗林工作，收入穩定，比起其他家裡務農的同學，每天承受著有一餐沒一餐的壓力，生活條件好太多，然而父母隨時教我們，將心比心，如何在能力所及之下，幫忙最需要幫助的同學。

這種為人處事的方式，也成為經營公司的思維。美國、臺灣、上海的員工，許多一做就是幾十年，即使離職或退休，仍然交往著。為他人著想的教育方式，建立同理心，幫助我們與人相處，更容易融合與長久。自傳中載有父母許多助人的生動事蹟，透過事情的協助，成就一個人，推己及人以後，善意就能變成河流，不只灌溉一間公司，也能嘉惠整個社會。

從一九八四年到美國念書、工作、創業，匆匆已過三十七個年頭。兩

個小孩，如今一個準備進研究所，另一個也準備上大二，時光荏苒、歲月悠悠，如今，就想把握每一天、每個時刻，與母親、家人長聚，雖然工作上充滿挑戰，但是家庭仍是我們心靈上安定所在。

在期待母親飛抵美國與我們相聚的同時，更欣喜母親帶來她的自傳當禮物。

母親告訴我們家族脈絡、與父親的奮鬥史，以及創業路上挺過什麼挑戰，又接受過哪些親友幫助，它不單是一部自傳，而是姜家的文字傳家寶。

我深信它傳達出來的真善美，更跨越自傳範圍，舉凡自我探索、做人處事、企業經營、價值判斷等，都是深刻不移的價值。

序──一位堅毅女性的大時代

大女婿　梁建銓

二戰期間，太平洋戰事籠罩臺灣，身為日本殖民地，男的女的都是時代的俘虜，沒有人可以掙脫。我的岳母生於一九四〇年代，那年頭，出生了不代表能活著、活好，上面仍有哥姊的她，註定從幼兒時期起在家庭中的地位就將不受重視，且被視為可有可無，直至上小學的年齡，才有了屬於自己專屬的名字。

岳母在逆境中長成，養成了不服輸、專一且強烈挑戰男女平權的性格，但仍保有女性在家庭中所必須扮演的為人妻、人母的傳統角色，總能在各個角色的轉換中，稱職發揮；好人妻、好母親、好阿嬤、好外婆，甚至是女強

人，說的都是我岳母。

第一次與岳母見面，是一九八四年十月十日國慶節當天傍晚。我陪同她的女兒ㄚㄚ，回金華街家取物品，準備前往中正紀念堂看國慶煙火，進門時正遇見ㄚㄚ的爸媽出門搭車。我不知道ㄚㄚ怎麼跟她父母描述我？他們見到的我，跟想像中的一樣嗎？人與人見面都是一種衡量，我當然希望留下好印象。初次見面完全不在預期，毫無心理準備，甚是緊張，還好僅短短三分鐘。時間雖短，帶給我的印象卻強烈，ㄚㄚ的父親威嚴中不失親切，完全是學者風範，母親則幹練、果斷並且溫和。事後回想，該是岳母的溫和為我平衡緊張，及至隔年暑期準備出國，她對待我如同兒子，幫忙準備出國必備品。這是緣分靠近的感覺，不需要客套、不用多說道謝，果然，一九八六年六月，我正式成為姜家女婿。

有幸成為自傳的第一位閱讀者，並參與校稿及部分篇章的增刪，實在感謝岳母對我的信任。書中描述她一生的成長歷程，每個階段的轉折有苦有

淚、有歡笑有成就感、有歸屬也帶著欣慰，可用兩個字來形容她的一生——「堅毅」。岳母看盡人生百態，也隨著岳父因緣際會下結識達官顯要、名門望族，但她始終不改其志、因勢作態，秉持一貫心念，做好爸爸身邊的最佳幫手，在他退休後又成為最佳伴侶彼此扶持，一路走來充滿歡笑及淚水，直至年歲老去。成長說起來容易，執行則困難，岳母用人生故事，說明理想與夢僅一步之遙。很多人不敢跨越，因為那是人與事的險溝、那是人與命運的對峙，沒有退路。

自二〇〇三年初正式進入上海公司擔任總經理一職，我與岳母的關係多了一層公領域角色。剛進公司的頭幾天，因工作需求還寫了一份簽呈，請購桌上電腦遞交給岳母審批，從此開始我與岳母另一層關係的篇章：彙報公司事務、廠務及人事作業的討論及安排、業務發展研究探索和分析，我們之間的交流更甚她和丫丫母女間的互動。俗話說女婿是半子，只是我這「半子」屬於全職，餐桌、辦公桌、會議桌，註寫我們的種種交集。公私分明是岳母

和我相處的基本原則，公領域絕對謹守分際，在私領域她對我、ㄚㄚ和兩個外孫，暘暘和Arthur的照顧，可說是無微不至。

看到岳母計畫在今年下半年移民西雅圖展開另一段人生的篇章，我衷心祝福她與兒、媳、孫、孫女同享天倫。與此同時，媽媽的自傳出版，ㄚㄚ本要排除繁重教務，為文記錄她們的互動，但就怕時間趕了，沒有做好事情，而我正巧受困疫情，趁幾次往返臺北、上海的隔離期間，充分閱讀，婿代女職，寫了這篇短文。

我很榮幸在書裡頭占了幾頁篇幅，並跟隨文字敘述，陪同岳母再讀一個大時代。

序 —— 超前部署的母親

小女兒　姜忻妤

身為我老媽的女兒是幸福的，她對每件事情總是想很多，超前部署是常態的。

從小看她忙裡忙外。早上早餐、哥姊上學、爸爸上班，收一收家裡、拎我去菜場買菜、然後煮中飯、十二點多全家人回來吃午飯、哥姊回學校、爸爸午睡到兩點上班去。四點多哥姊回家、爸爸五點多到家，六點開飯。媽媽是時間動物，身上做了種種記號，而且不能夠擦掉。飯後，哥姊寫作業、爸爸看報紙，日復一日。

日復一日是時間也是魔術，我上小學一年級後，也加入飯後寫作業的行

竹山女兒的跨國創業之旅　　30

列。七點半了，媽媽來看我作業寫完了沒？快八點了，媽媽等不及我慢吞吞地與作業搏鬥，急忙說：「回來再寫⋯⋯」媽媽拉我去鄰居家看電視連續劇。追劇的媽媽真可愛。當時我以為這樣的時光將會永遠過下去。

大概小四左右，有一天聽說我媽要與舅舅一起做生意，我和姊在一旁直呼：「哎呦，會倒！」後來媽還是去做了。我出生在沒有背景的公務員家庭，爸爸奉公守法，而且採取嚴格標準，不准媽媽用自己的錢為家置產買房，所以我家在竹山從來沒有半間房。媽媽與舅舅的事業豈止沒有「倒」，還讓媽媽施展才能，做生意另闢一片天，我們三個小孩長大了，才有機會到美國留學。爸爸的天很大，沒料到媽媽的天也不小。

媽媽創業時，家裡三餐沒有改變，家裡的作息仍同以往，唯一改變的是媽媽。她忙得團團轉，跑三點半是我從小的記憶，騎著摩托車來回馳騁在竹山街頭。有一次跟她出門，關好大門還沒坐上摩托車，媽媽油門一催已經出發，我在後面大叫：「我還沒上車啦！」讀國中時，中午不能回家吃飯，她也

風雨無阻十二點送便當到學校，我永遠都懷疑，是不是當了媽媽以後，女人都會變成超人？

到了寒暑假和放假日，中午十一點和下午四點都會接到媽媽的電話，交代我們先幫她挑菜葉和洗米煮飯，飯桌碗筷先擺上。媽媽負責家管與子女教養，對我的要求相對寬鬆，功課作業有交、考試成績差強人意即可，考上大學我自己也覺得意外，大學研究所只問沒有被當、補修就好。媽媽畢竟不是孫悟空，在事業起飛之際，難以分身管我了。這並不是說我能撒野，大學畢業後，我就被半催半逼著去念著研究所。人生長路上，無論是學業還是工作，媽媽不斷獻計，給我錦囊，媽媽也是我的諸葛亮。

老媽為家、為子女，操心一輩子。我希望她不要再逆天啦！雖然七、八十歲還在努力工作的人隨處可見，但我總希望她可以多為「自己」想想，兒孫真的不需要她來操心。我們都知道：「放下」是不可能的，這就是「老媽本色」，但也因為「不放下」，做為子女的我們才能擁有這麼多。

謝謝媽媽為我們留下這部傳記。我們都看到了，她把我們放在心頭最亮的位置。

緣 起

二○二○年八月，進入燠熱的盛夏，我從臺北家裡出發，飛往上海。

二十一世紀的首個庚子年，全世界遭逢前所未有的災難——新冠病毒肆虐。兒子女兒們叮嚀過我好幾遍這趟旅行需要注意的事情，出發當天上午與住在西雅圖的兒子翔文視訊時，他幾乎又重述了一回……親子角色互換，我成了小孩了。晨光如常映進房間、客廳，只隨著季節微微偏移。

百分百理解孩子們的擔憂，我故作輕鬆說：「好了好了，媽媽要準備出門了，等你睡覺醒來，我就平安到達上海家裡了。」疫情阻礙了國與國、人與人，但拉近了我跟孩子們。

一如十幾年來的往常，我從臺北直飛上海。

不同的是，此趟不再有與我結褵超過五十年的先生——家華與我同進同

出，而是相識三十年以上、情同家人的晚輩曼莉陪伴同行；看到空蕩蕩的松山機場，新聞報導的畫面如實呈現眼前，我倆親眼見識到疫情對航空業的重大打擊，航空站的精品店、餐飲業也連帶受到波及。沒有人潮的精品陳列，孤單而寂寞。

松山機場貴賓室裡的旅客比預期多一些，曼莉問我：「姜媽媽，到上海後，十四天不能出門，您打算做什麼？」

我反問她：「那妳呢？」

「除了工作，哈哈，我打算追劇，有好幾齣我一直想看，卻沒有時間觀賞的大陸連續劇等著我呢。」她開心地回答。也許我該學她追劇，看看新的情節、想一想舊的故事。

三個月前，當我決定此趟不得不飛的上海行，我思考著從臺北往返上海兩趟各有十四天的居家隔離，盤算著該如何使用這長達二十八天關在家裡、無法出門的時間呢？

半年前有天晚上，不經意在家華的書櫃中發現了一大疊的空白稿紙，我認出那是家華託他的學生從臺灣買的稿紙，請學生帶到上海，想寫下自己一生的經歷。可惜，因日常事務拖延，在上海時他沒能在這疊空白稿紙上動筆記錄，一放就是幾年過去了。

二○一七年十月家華與我搬回臺北，我仍惦記著此事，當時想找人協助他書寫傳記。未料，回臺後他的健康急轉直下，身心狀況已不容許進行任何口述或書寫，兩個月後家華安詳離世，他計劃的自傳書寫終究沒有開始，稿紙只能寫上灰塵。

與他結褵近一甲子，我想他應該會引為遺憾──沒能寫出自傳！

這份遺憾點醒了我，人世間的無常，領悟到應該把握時間，立即行動，記錄自己一生的經歷，讓姜家子孫瞭解家華與我的人生故事，我們是如何建立及維護這個家？而我又是如何身兼為人妻、為人母的角色，同時還堅持我的創業夢想，從竹山、香港到上海？

時間是一種遷徙、空間也是，對啊！我可以利用這二十八天居家隔離的時間，回溯我生命的源頭，記錄我成長的憂愁和喜悅，戀愛、結婚的甜蜜和勇敢，還有子女教養的點滴、創業路上的艱苦和成就感。

心念至此，我突然輕鬆起來，未來我終於可以拿這本自傳，清楚地回答我孫子提問的許多問題。

那年暑假，讀高中的ABC孫子從美國來上海度假，幾個星期裡，他以有限的中文追著問我：「奶奶，妳為什麼從臺灣跑到上海開公司？」「為什麼奶奶在上海、臺北買房子，都用我爸爸的名字呢？」「奶奶，妳和爺爺在哪裡認識的？我的爸爸在哪裡出生的？」「當初爺爺怎麼會答應妳，讓妳開公司？妳又是從哪裡找到開公司的資金？」

看他的表情，我知道當下我的回答肯定不夠完整。

是啊，數十年的光陰裡，我的家庭、公司創業的種種，豈是三言兩語說得清楚。人生不是年紀可以歸納的，而今，它們必須逐一陳述，為過去的我

39

解開行囊。

傍晚，我與曼莉平安飛抵上海浦東機場，通過許多的檢查，漫長的等待，回到上海別墅家中已是晚上十點多，大女婿已等候我們多時，隨後即搬去小女兒家，好讓我與曼莉開始未來十四天的居家隔離。

回到溫暖的家，旅途的疲累讓眼皮漸漸沉重，跟兒子報平安、道晚安後，簡單地梳洗即就寢。

閉上眼，躺在舒適的床上，我對自己說：明天起，我將執起時光之筆，展開我的回憶之旅⋯⋯

詹琇琴

第 一 章

童年在竹山

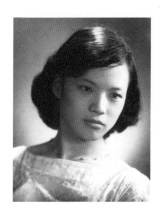

我排行老三，大家都喊我「Tomi」，
五歲半前，我沒有中文名字。

Tomi 日文意思是「富美」，
父母的寓意不言可喻，「富美」兩字，
也註寫了我家與金錢長期搏鬥的坎坷歷史。

遠地的父親

我出生在一九四〇年日治時代的南投竹山，臺灣中南部，一個有著熱鬧市街、糖竹業發達的地區。年少的父親從外地來此學藝，後憑媒妁之言娶得竹山姑娘，父母親在此成家立業。我排行老三，大家都喊我「Tomi」，五歲半前我沒有中文名字。「Tomi」日文意思是「富美」，父母的寓意不言可喻，「富美」兩字，也註寫了我家與金錢長期搏鬥的坎坷歷史。

為了家計，父親在我出生後就去菲律賓做生意，在我五歲之前家裡只有母親、哥哥、姊姊；我沒見過父親，時常纏著母親提問關於父親的種種，母親被鬧煩了不理我，我只好自己幻想「爸爸」的模樣。也許母親不是不理，而是我打擾她的寧靜，亂世夫妻情，不去驚動，才能假裝成平安的日子。

母親的娘家在竹山，外公外婆與舅舅們都很照顧我們，我也常去外婆家玩耍，與外婆很親近。當時適逢第二次世界大戰，父親音訊全無，母親開始坐立不安，整日擔憂父親的生命安危。承平時期，男人們才好打拚，亂世來

了，命保住才更要緊。然而戰情紛亂，無從打探父親的狀況，母親因此情緒起伏不定。小時候不懂事，總覺得大人動不動就生氣罵人，或者突然不給好臉色，長大後方能體會那種不抱希望的等待，是難言的百般煎熬。

美軍偶爾會空襲竹山，當警報響起，母親匆匆帶著我們躲進寺廟。在那當下，即使我這小小孩，也會被無名的恐懼襲擊而害怕難安，只有跟著母親雙掌合十，祈求神明保佑全家平安。有形的佛像與無形的信仰，成為一家的庇蔭。

臺灣光復第二年，父親從菲律賓回來，他搭軍機抵臺，換乘軍車回竹山。母親接到通知，歡欣地趕去相會地點；可是，軍車裡所有人都下車了，一個個與母親錯身而過，都不是，不是，不是我父親！怎麼會這樣呢？母親沒有接到父親，她萬分失望的回家，腦袋裡不祥的念頭不斷衝撞，讓她發寒、腿軟，不能接受這事實。

過了一會兒，一條人影出現家門前，樣貌跟影子都黑黝黝，竟是父親。

母親又驚又喜！原來父親在菲律賓曬得太黑、又戴墨鏡，日子跟日頭改變了

父親的樣貌，母親沒有認出來，幸好父親還記得回家的路，自己走路回家。

這段「認不出自己丈夫」的往事，時常在我們家裡被當笑話提起，母親雖然被取笑，但並不生氣，畢竟這是快樂的結局，父親平安無恙歸來，母親懸繫多年的思念之情也才安放下來。夫妻一左一右，又在熟悉的老位置上了。

父親回來的時候，我剛好在母親的朋友家玩耍，大人們對我說：

「Tomi，妳的阿爸回來了，妳趕快回家！」五歲半的我是第一次看到父親，我很高興，但傻傻地不知道要對父親說什麼？只能開口大聲叫出：「歐多桑、歐多桑……」

父親把我抱起來，喔，原來這麼黑的人就是我的歐多桑爸爸，和我想像的有點不一樣；父親問我想他嗎？我點點頭，所有的幻想濃縮為親密的擁抱，我把父親的脖子環抱得更緊，一旁的母親笑了，笑到眼睛閃著淚光。

父親後來告訴母親，他在菲律賓期間，有天中午遇上美軍軍機轟炸城市。當時他正在廚房煮午餐，耳聞附近傳來的陣陣炸彈橫掃地面的聲響。突然一位老朋友出現，他進廚房大聲疾呼：「趕快離開，出去躲警報。」說時

遲那時快，父親剛踏出廚房，炸彈就掉下，直落廚房。那位老朋友當場被炸死，父親被炸彈餘威震得胸口劇痛，腦袋轟轟響，忘了這是人間還是地獄。

父親隔了好久才記起自己是誰、身在何方，幾秒差別就是生死界線，唯有走過生死場景的人，才知道生命的脆弱跟可貴。

父親心有餘悸說，他差一點兒就回不來了！母親聽完，趕緊雙掌合十，口中唸著「阿彌陀佛」。我在一旁彷彿看見帶著我們躲到寺廟的母親，雙掌合十祈求神明保佑全家。當時父親還沒回來，但在母親的祈禱中，父親一定都在。這也是我記憶中，父親大難不死的第一個例證。

父親平安回家，我們全家終於團圓了。頭一回，我感受到家裡有父親母親同在的幸福滋味。

五歲半的我，準備上小學一年級，需要報戶口。因為沒有中文名字，父親請人幫忙取名字，希望我的名字跟姊姊一樣，中間有個「秀」字，不料，戶政事務所人員登記時，將中間的「秀」寫成「琇」字了。

從此我有了中文名字，詹琇琴。

我家四個姊妹，三個名字中間的「秀」都沒有「王」，我除了「琇」，「琴」字裡又有兩個「王」，姊妹們總開玩笑說「王」都給了妳，難怪妳那麼旺！後來大妹把她名字的「秀」也改成跟我一樣的「琇」，期望能跟我一樣旺。眾人皆知「琇」是「玉」字邊，而且我深信，是我的辛苦努力，才讓「玉」變成了「王」，只是，沒有誰是誰的王，我努力做好本分之外，更經常再多做一點，「王」也成了「玉」。

一個人的成功與名字附會在一起，想來也是個有趣的故事。

農家父親與世家母親

父親老家在后里的枋寮庄，阿公阿嬤務農，家裡有田地。父親小學畢業後到竹山的車廠學習，十八歲學會開車。早年沒有滿街跑的計程車，尤其鄉下地方，要用車得叫車行的車，竹山街上當時有一家轎車行，父親就在車行當司機。

轎車行的隔壁是經營代書業務的外公辦公室。年輕時父親帥氣、認真、脾氣好，車行老闆娘很欣賞他，看他人品很好，老闆娘幫父親向我外公說媒，外公常看到我爸，覺得這年輕人做事踏實，吃苦耐勞，個性溫和，也不在意他當時的低教育程度及經濟條件是否豐足，便同意這門婚事，把唯一的女兒嫁給在車行苦幹實幹的青年。

竹山這個鄉下地方，教育不普及，文盲多，外曾祖父的陳姓家族是書香門第。外曾祖父陳玉衡是竹山仕紳林月汀的掌櫃兼管家，林家有名望，外曾祖父也深孚眾望，克明宮就是外曾祖父與地方仕紳們共同建造，慷慨捐地為廟址，百年來成為鄉里鄉親們的信仰堡壘。

外公經營的代書生意相當成功，外婆也是大戶人家閨女，娘家是鹿谷鄉望族黃氏家族。外公外婆生養一女二男，他們很疼母親，子女享有平等的受教權、不會重男輕女。後來又抱養一個女嬰，母親的妹妹，我的阿姨。

母親排行老大，在校成績優良名列前茅，寫得一手好字，在日治時代讀到本科畢業，相等於初中畢業，算是高學歷。不知道母親是否從小被寵愛的

　　　　　　　　　　　第一章　童年在竹山

緣故，她的脾氣大、易怒、很會罵人，還好她發脾氣有如一陣狂風，掃過了也就沒事，記憶中，好脾氣的父親從不回嘴。

在車行老闆娘作媒下，農家與世家，宛如春天與夏季，開始了他們的人生四季。

小時候外婆是我的避風港，她的個性溫和，當母親責罵我時，外婆會在一旁唸叨：「我都很少責罵妳，妳怎麼反而常這樣罵小孩呢？」外婆不只是慈祥溫柔的長輩，更是拔刀相助我的俠女，如果她們都是玫瑰，外婆以顏色示人，母親則帶著刺。

母親管教子女甚嚴厲，印象深刻是小學二年級學習九九乘法，母親說九九乘法很重要，督促我一定要背熟，也因為母親的要求，我把它背得滾瓜爛熟，日後在數學的學習上讓我受益良多。母親的刺這時變成針砭，讓我在數理上更顯超齡。

父親則有語言天分，他的臺語、客家話、日語都說得極流利。與母親結婚後為了養家，他遠赴廈門、上海、菲律賓等地賺錢。我很好奇，曾經問過

他，他不會說國語或上海話如何在上海開車呢？父親說為了賺錢就得努力學習，自然而然把當地語言融入日常生活，很快就朗朗上口了：為了賺錢寄回來養家，哪裡有工作就往哪裡去。語言之於父親，猶如蒲公英、不畏懼離散，到處都能開花。也許是遺傳，我有著與父親相同的勇氣與毅力，敢冒險遠赴他鄉打拚、奮鬥。

外公沒有看錯人，遠在外地工作賺錢的父親，按時將錢寄回。不過母親不懂得投資理財，把父親寄來的錢存放在銀行，保守地省吃儉用，不懂得錢滾錢，孩子們都小，她沒有商量的對象，家庭生活常常捉襟見肘。我們在竹山一直是租房子，沒有足夠的餘錢買房，租房子得看房東臉色，常被迫搬家，沒有安定感。

回想起小時候窘迫的情境，大哥多次感嘆當時不懂得買房置產，過了太多的苦日子。我回應大哥，就因為曾經吃過苦，才會懂得打拚事業、努力奮鬥，堅持要出人頭地，也才有今天的成就。吃的苦是土，是大地，我們學習在苦難上茁壯。

「吃得苦中苦，方為人上人」，可能被看成「老土」，然而我相信正是因為童年生活的困頓磨練，才讓我們兄妹具有不畏艱苦、排除萬難都要自創事業的信念。

十元現金的啟示

光復後，政府宣布四萬元貶值為新臺幣一元，存放在銀行的存款一夕間大縮水，家中經濟告急、雪上加霜，生活變得更加困苦。父親從菲律賓回來後，開始在竹山租田地，種植菸葉，可惜收成有限，加上弟弟妹妹相繼出生，種菸葉的收益根本無法維持一家數口的花費。

有一天四歲的弟弟出麻疹加上併發症腸炎，治療用的抗生素（俗稱美國仙丹）一顆要價新臺幣十元。父母親竭力擠出一點買藥錢，弟弟服下抗生素藥丸，腸炎腹瀉好轉很多，可是家裡已經沒有多餘的錢再去醫院買藥，只能眼睜睜地看著他生病、祈禱奇蹟出現。不料，他的病情愈來愈嚴重，並無好

轉的跡象。

除夕前一天，弟弟的精神特別好，到了傍晚我陪在他身旁，他突然翻白眼，拍他、喊他，他卻再也沒有任何表情，當下緊張呼喚母親來急救，但弟弟已停止呼吸、離開我們了。弟弟的精神變好，家人以為他康復，滿心歡喜地期待與他守歲，沒想到竟是「迴光返照」。緣分短的弟弟，連一起再過一年都不被上天應允。

在醫療貧乏的年代，小孩得了麻疹的存活率只有一半。美國仙丹一定要用現金向醫院購買，只因為家裡沒錢，無法買藥醫治弟弟，挽救他的生命。

那一年的過年，家中氣氛低落，一個悲傷的新年，直到現在還跟蹤在後頭，只要我回頭看了，就會看出兩行淚水。

當時我讀小學五年級，幼小的心靈裡深深感受到「錢」的重要性。十元現金與一條生命，孰輕孰重？只因為窮，讓麻疹奪走一條小生命。弟弟走了，父母親在自責的哀傷中沉默著……

父親老家豐原后里有田，阿嬤要求爸爸帶全家搬回務農，半年種菸葉、

半年種馬鈴薯、馬鈴薯的收成，供應全家吃飯沒有問題，但是不夠讓小孩上學念書。父親對阿嬤說，沒錢也要借錢供給小孩念書，教育很重要，沒錢人家的小孩，唯有接受好的教育才有翻身的機會。父親闖蕩菲律賓、上海等地，從事勞務工作之外，也帶回他的視野。

父親帶著全家又搬回竹山，這回不再務農，貸款買卡車，開貨運車行，以他原本熟悉的開車技術，做起貨運生意。父親不在田埂養家、持家，改上大街小巷，金錢隨著移動面積的擴大，漸漸有了涵養的可能。

小學一年級在竹山入學，小學三年級跟著父母親搬到后里，我的學籍轉到后里的內埔小學，成為正式生，偶爾回竹山我就當旁聽生，四年級再轉回竹山國小。回后里老家那幾年，母親住不習慣，常常回竹山、每回她都帶著我回娘家。當時我還不知道有彈珠檯這款遊戲，一拉桿，球到處彈，只是在我的童年，彈的是人，是我。

　　頻繁的空間移動，加上放學後必須做家事，沒有人督促我寫作業。晚上溫習功課時，有問題沒有人可以詢問.；有時候不得已先留著不會寫的功課，

到學校再借同學的來抄。因為跟不上學校的課業進度，讓我在學習上很有挫折感。

那個年代，學生的成績好，老師會另眼相待、關愛多一點；成績不好，大都被放牛吃草，嚴重地喪失信心，我自認書一直沒有讀好，在成長過程中留下陰影。

我有時想：如果我有好一點的家庭環境，好一點的讀書環境，書應該會念得更好？我也暗下決心，一定不讓我的小孩承受這種痛苦，讓他們在求學過程能專心學習，給孩子充分的資源和全力支持。

就這點而言，我繼承了外婆。為人母者，也可以有俠氣。

大姊長我五歲，很用心讀書，姊妹倆常為了做家事爭吵不休，母親都不出面調解，感覺上她較偏心大姊，忽視身為次女的我，希望我多承擔家務；大姊課業成績佳，考上臺中女中初中部。畢業後沒有繼續讀高中，大姊很聽話地回到竹山找工作，在一家汽車公司當記帳員。當時竹山有營區軍隊駐紮，不少外省籍阿兵哥，大姊曾經認識一位外省人，官拜上校，但遭到父母

親強烈反對，沒多久只好斷絕來往，後來有熟人作媒，大姊嫁入嘉義的望族。

大哥是男生，父親希望他能好好的讀書，所以把他留在竹山就讀六年級升學班，寄住在外婆家。只有我跟父母搬回后里，母親不太習慣后里的生活條件，常回娘家，我也順理成章跟著回竹山，與大哥見面的機會多，也許因為這樣，與大哥較有默契，後來也與他成為事業的夥伴。

嘉南大圳的溫柔

小學五、六年級時，必須自己做早餐、做便當，因此練就出動作快捷的本事，在短時間就能完成大部分家事，不讓母親操心。母親那段時間有件困擾之事，是關於她的小弟，我的小舅。

母親有兩個弟弟，她與小弟比較親，一直很疼愛他，小舅本來在竹山實驗林擔任技工，寫得一手漂亮的毛筆字，臺灣光復前深得日本長官的欣賞。

臺灣光復後小舅家仍能過著富裕的生活，頗讓幼齡的我們羨慕不已，記

得過年時，小舅小舅媽的女兒都穿著漂亮衣服，不像我們家經濟不充裕，穿著普通。幾年後，小舅在工作上發生重大紕漏，從此家中榮景不再，家道一落千丈。

小舅媽平日裡花錢如流水、小舅也由著她，本來住管理處的宿舍，因小舅媽個性剛烈，與鄰居相處不睦，常有齟齬，使得小舅被調到水里工作站，後來又被調派到信義鄉公所承辦林業木材。小舅小舅媽常與木材廠商來住，且過從甚密，導致小舅被懷疑官商勾結。後經法院起訴，訴訟長達八年。

這讓我理解了：官與商，走在一條路上，不能不理，也不能勤於對應。

這段期間父母親想盡辦法四處借錢，雇請律師打官司，希望可以幫小舅脫險，免除牢獄之災。父母親借錢的利息愈滾愈多，我們家的經濟也被拖累，家庭財務拉起警報。畢竟，債滾債、錢滾錢，都是一個道理。

目睹小舅小舅媽的遭遇，在我幼小心靈留下深刻印象。如今回頭看，不義之財，真的不能貪圖，「君子愛財，取之有道」；道，指大道，不是深夜暗巷。此外，母親的同學大都嫁到富裕家族，跟別人一比，心裡不平衡，有時

難免鬱悶，也很難向外人訴說。父親個性溫和，不與人計較，吃虧了也不在意。也許因為這樣蒙上天的厚愛，父親經營貨運車行期間，再次經歷另一次大難不死的福氣。

有一回父親跑長途、載貨物到南部，回程途中，大約清晨四點多，因為疲倦打瞌睡，竟把卡車開進嘉南水圳裡。父親泡在水裡好一陣子才清醒過來，趕緊救起旁邊的兩名助手。所幸，他們並無大礙，只是喝下大量的河水，三人爬到岸邊休息，再坐車回家。

父親是游泳高手，小時候常在大甲溪畔戲水游泳，練就一身泳技，但是嘉南大圳河水豐沛、湍急，一般人難以泡在大圳中，還能無恙返家，實在是上天的眷顧。父親的好脾氣且不與人計較是其優點，但是在經商上，本來就是在蠅頭小利中餵養、擴大，他的阿莎力，如時興的「讓利」，很難在獲利上取得好的價格，導致貨運行始終沒有太多盈利。

但也可能是因為他的寬厚，讓嘉南大圳難得地溫柔了起來。

人生第一臺唱片機

讀初中時，母親每晚吃過晚飯就去克明宮誦經。我很高興母親找到精神寄託，父親後來也跟隨她常去廟裡當義工、做功德。彼時大姊早已出嫁，小妹還年幼，每天放學晚飯過後就是我留在家裡照顧小妹。

十六歲初中畢業，我幸運地找到人生第一份工作，在臺大實驗林總機室擔任話務員，也就是總機小姐。

工作之餘，音樂是我的興趣，領到第一份薪水時，我用這筆錢買了一臺唱片機。帶有唱盤的唱片機，也是收音機，至今我對那臺唱片機仍記憶猶新。

一個週六下午，我滿心歡喜地從竹山一家唱片機組裝專業店，拿回買的唱片機，一回到家立即放上精心挑選的唱片，播放我喜愛的歌曲。唱針滑在黑膠唱片上，流洩出滿屋音符，那時的我胸無大志，找到正當的工作，陶醉在喜愛的音樂當中，彷彿已是人生最大的滿足。

十六年華的我，憨厚懵懂，不知道迎接我的會是怎樣的未來？

.

第 二 章

相識臺大實驗林

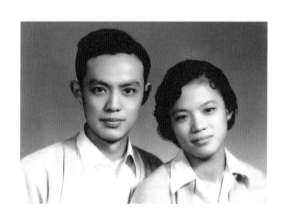

在林木蒼鬱臺大實驗林，
我與家華初識，
我們的故事正要開始……

初識家華

一九五七年位於竹山的臺大實驗林，林木蒼鬱、常年翠綠，在此開啟了我人生的第一份工作，在總機室擔任話務員。十七歲的我初出社會，能順利得到這份工作，分外珍惜。對職場張滿好奇的帆，希冀把握下每個學習的機會，充實自己。因環境並不富裕，能開始工作賺錢讓我很期待，也希望以此為起點，擴展視野，努力追求更美好、有質感的生活。

彼時的我渾然不知，命運之神正在安排我的未來，牽引著我走入與過往迥異、全新的人生軌道。

總機在接通外界與內部，沒料到自己成了受話的人。

總機室有許多同事或其他單位的人前來走動，辦公務、串門子。一天有位濃眉大眼的青年來總機室借放東西，他走過來跟我說話，言談中流露出書卷氣質，溫文有禮，風度翩翩。

同事告訴我，他是溪頭的區主任，姜家華，臺大森林系畢業兩年後，升

竹山女兒的跨國創業之旅

任溪頭區主任。我與家華第一次的見面，印象深刻，十分美好。

當時在竹山的年輕女孩對大學生很是仰慕，感覺大學生具有一種不凡的氣質，給竹山民眾、尤其是女孩們有種很好的印象。我也不例外，喜歡文質彬彬，說起話來感覺很有學問的大學生，但不至於像有些女伴，直白地表明想嫁給大學生。我才十七歲啊，感覺「結婚」離我有些遙遠。

家華除了有大學生的優點之外，還有一些我自己也說不上來對他的好感，這份好感夾雜著好奇。我很希望能多瞭解他，能多見到他，聽他的聲音，那怕只是短暫的片刻。到了後來，我才知曉這就是相思；無聲無息占有，非常霸道。

因為工作需要，家華常從溪頭下山到本處實驗林，參加會議。我們相識後，他每次到總機室聯絡公事，都會找我說話。漸漸地開始瞭解彼此，有時候，感覺我們已相識多年了。在我眼中的家華，工作認真，各方面都很投入，言談舉止實在、不浮誇，是位有責任感的青年。

我對家華的好感日復一日地堆疊，有增無減，甚至會思念他，每當這點

小心思在心裡升起，即使獨自一人，都會讓我臉紅心跳。每次見面後，總喜歡回想情境與細節，例如：他說了什麼？我有沒有說錯話？每回他到總機室找我，雖然時間不長，我們都聊得非常開心、欲罷不能。望著他，我年輕的心充滿仰慕，盼望著下一次與他相見，繼續延續生活中的這份美好。時間與我的快樂，都屬於家華的了，難道愛情真的會讓一個人失去自我嗎？

這是心有靈犀嗎？家華彷彿真的接收到我的期盼。後來，他會事先告訴我，開會的行程、何時下山，讓我預先安排出時間，兩人一起去散散步、聊聊天。黃昏與他一起走在林木小道。我第一次發現，竹山，我生活了十多年的家鄉，樹林、田野竟然可以這麼美？自己看、自己聽，都是不夠的，風景的美好在於與誰並肩。

家華陸續與我分享他是如何到臺灣、竹山……離家千里，顛沛流離，不再只是掠過耳際的「形容詞」，而是活生生現身說法。在中南部，外省籍人士仍屬少數，我聽聞過一些關於一九四九年隨著政府遷臺的軍人及外省家庭的故事，然而，這麼貼近的、出自家華的親身敘述，讓我的情緒不覺隨之起

伏。大歷史與個人唇齒相依，而家華就是活生生的歷史人物，甚至接近傳說。

一九三八年暮春，當時七歲的家華負責背著炒菜鍋，跟隨家人從老家安徽滁州跋山涉水，千里逃難，深秋抵達湖南湘西張家界山區。家人鼓勵他繼續升學，家華以安徽流亡學生身分，考入設於湘西花垣的國立八中初中部為公費生，在艱困的對日抗戰年代，完成了他的中學生生涯。

及至國共戰亂開始，一九四九年由大哥安排親自送他，從上海坐船到臺灣。十八歲的家華，初次與家人分開，志忑不安地揣著三哥的證件，獨自一人坐船，到臺灣投靠二哥、三姊和三姊夫。抵臺後的家華繼續在建國中學求學，高中畢業後，以優良成績考入臺灣大學農學院森林系，開展他與樹木、森林數十載的美好緣分。

有時我不免害羞地想，正是多了這份因緣，才讓家華來到我身旁。

家華的父親是安徽滁州有名望的仕紳，家華說他父親脾氣很大，在家時，他與兄姊單只聽聞父親走進的皮鞋聲就緊張不已，孩子們都不敢親近父親！家華排行老么，上有三個哥哥和三個姊姊，在家中備受疼愛。也許是遠

離家園，遠離父母，家華在工作上的待人處事，並無富家子弟的習氣；與他的互動中，我認為他是腳踏實地，有禮貌的讀書人。我更認為是家教，褪去他的貴氣，所謂的「接地氣」，假仙、擺姿態，難免多層隔閡。

就讀臺大森林系時，家華半工半讀，從三姊夫介紹的家教，賺取學費及生活費，加上兄姊的援助，一九五四年順利完成大學學業。他服完兵役後，通過高考，正等待分發工作單位。有天前去拜訪久未見面的系主任王教授，因不忍推辭系主任的推薦，當下應允接受竹山臺大實驗林管理處的工作。未料，隔天就接到高考分發的派令，工作單位為臺北市林務局，明顯優於偏遠的竹山。

家華衡量情勢，已在前一天答應系主任之約，此時萬不能失信，於是，選擇任職竹山臺大實驗林管理處，並推掉臺北市林務局的派令。當他轉述此事時，一副恍然大悟的表情，笑著對我說：「原來，我選擇竹山，是因為琇琴妳在這裡啊。」聽在我心中，絲絲甜蜜，也許這就是上天賜與的「緣分」，千里一線牽。

人與人相遇，本是諸多因緣，而我欣喜家華詼諧的表述。

一九五五年家華來到竹山的臺大實驗林，擔任技士。這年剛滿二十五歲的家華意氣風發，學有專精，來到多山坡、多竹林的竹山，施展所學。彼時的他，萬萬料想不到，就從此刻開始他與竹山長達三十二年的緣分。竹子的中空，是為了包住家華，給他空間施展，並且成就君子之風。

家華之後在此戀愛成家，生兒育女，也在此地堅守他守護森林的天職。對比臺北都市的喧鬧，家華更喜歡竹山小鎮的寧靜，他很快就適應了「日出而

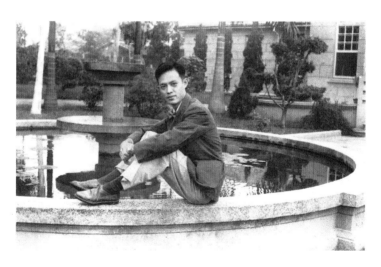

彼時家華初任職於臺大實驗林，於實驗館前的噴水池畔留下年輕英俊的身影。

作，日入而息」的規律生活，健康而精實。

初來乍到，唯一困擾他的是語言。家華是所謂的「外省人」，工作上他講國語，與同事交流無礙，但他不會說閩南語，工作之外，每每無法與當地人順暢的溝通。所幸，實驗林的同事很多是外省人，其中有四、五位娶了竹山姑娘的竹山女婿，家常之時兼學閩南語，縱使五音不全，難以完整表達，但沒魚蝦也好；公務之外，大夥兒互相照應，也分擔思鄉之苦。

沒多久，實驗林處長詢問家華，是否有意願到溪頭幫忙一年，職位將調升為區主任。當時很多同事不願去溪頭，因為山上偏遠，生活作息諸多不便，晚上十點後就不供電了。交通運輸也極匱乏，溪頭來回竹山沒有客運車直達，如果沒有人力臺車、搬運卡車可乘坐下山，必須從溪頭步行一小時以上才能抵達鹿谷轉乘客車。

調往溪頭，意謂了回家路是遠途，家華思索著，也許溪頭的職務更能讓他發揮所學，從中學到更多實務的技能，對他未來的公務生涯將多所助益，也將直接回饋所愛的家庭，基於此，家華答應處長，願意被調去溪頭。

他暫別竹山鎮，深入偏遠的溪頭山區，接受生活上的諸多不便。他舉孟子名句自勵：「天將降大任於斯人，必先苦其心志，勞其筋骨」，他說他不怕苦，而是當作磨練，對未來的公務生涯，他懷著抱負及理想。當年的大學生，果然沒有愧對「大」這個字。

一開始不被父母親祝福的交往

當年的竹山與溪頭之間，交通與通訊極為不便，在溪頭住宿上班的家華，每兩週往返竹山一趟。往後的交往，家華想方設法提前告知我，預計到達實驗林的日期，如此我可預先排出時間，讓我們每次能順利地碰面，把握相聚的分分秒秒。

分離的澀，是為了迎接相聚的甜，愛情本就是鹹酸甜，滋味雜陳。

約會時，談論的話題無所不包，我們聊彼此家庭，也談工作人際；家華的口才好，歷史故事、林木知識，被他說得生動有趣，非常吸引我；大多時

候是，他說我聽，一段時間後，我感覺自己理解的世界正向外擴展、延伸。

一加一大於二，這個非數學等式，卻是我跟家華的方程式。

他建議我可多看書，推薦我讀《紅樓夢》，偶爾我教他說閩南語，常被他的怪腔調逗笑不止，或許跟他相處就是我快樂的源頭。

在那沒有智慧手機的年代，人們拍照時必須用照相機，以底片沖洗出照片。有次家華帶我去實驗林的實驗室，內有沖洗照片的設備，初次到實驗室，我真是大開眼界、充滿好奇。他熟練地示範如何洗照片，耐心地教我每個步驟，在他的鼓勵下，我也學會如何沖洗出照片。我喜歡與他在一起，共同經歷事物，他不斷帶領我奔向一個更寬闊的世界。

鏡頭的模擬之物化為實際，是魔術，更像極了愛情。

回到家，我從未提起認識家華，在家人面前，我不出聲，刻意隱瞞正在與外省人交往。因有大姊與外省籍阿兵哥剛認識，即被父母禁止交往的前車之鑑，我不敢輕忽，沒膽量測試，更不願承擔可能的風險，鴕鳥心態下只能拖一天是一天。我多麼希望這是躲貓貓遊戲，藏久了，大家都忘記誰是鬼。

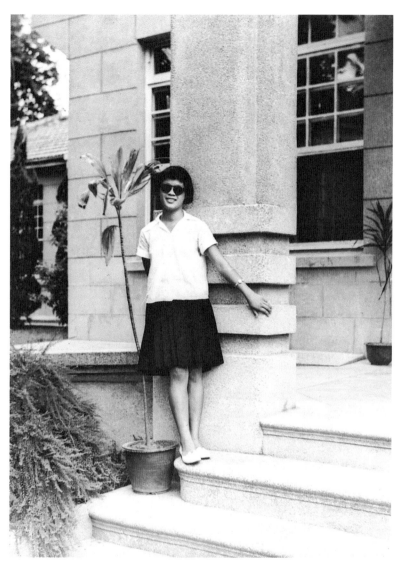

我初到臺大實驗林上班時，也曾在實驗館前拍下照片。當時的我戴著最新潮的墨鏡，散發出青春的風采。

　　　　　　　　第二章　相識臺大實驗林

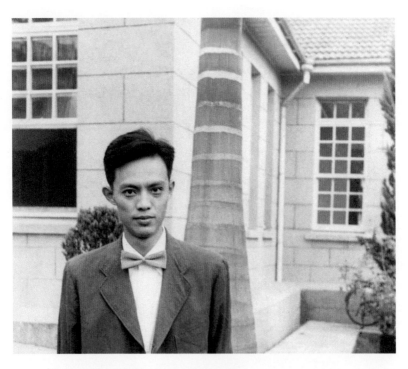

臺大森林系畢業後的家華,到臺大實驗林工作,是竹山地區難
得一見的大學畢業生。

下班後，我必須趕回家煮晚飯；晚飯後，父母親偕去克明宮誦經、當義工；我則留在家裡收拾家務，照顧年幼的小妹。父母親不在家時，家華偶爾來家裡陪我，一個月大約來兩次。他見我一直忙著做家事，稱讚我能夠吃苦耐勞，連打水、挑水的粗重活，也難不倒我。他自告奮勇幫我去打水，再挑水回我家。那時候的竹山，沒有自來水，所有生活飲用水必須去水井打水。

有晚，趁著小妹熟睡，我們倆出外溜達，一會兒工夫回到家，發現小妹竟然不見了！我心裡焦急得如熱鍋上的螞蟻；幾分鐘後，鄰居抱還小妹給我，原來是隔壁鄰居的惡作劇，故意捉弄戀愛中的我們。

也可能這是一種試煉，見證災難來時，我們如何應對。

週末不上班，家華與我分別搭乘客運，相約在斗六或臺中見面約會。在臺中，第一次家華牽我的手，感受到愛情的電流，從他的大手源源傳來，有一種觸電的感覺。通常我們手牽手逛街、看電影，家華知道我喜歡音樂，也常帶我去「南夜咖啡廳」聽音樂。

我喝著咖啡，入口有酸、有澀，心上卻全是甜蜜滋味，樂曲中的每個音

第二章　相識臺大實驗林

符都與我共度這難得的兩人世界，遠離俗世煩憂，直到現在每天一杯咖啡仍是我必須的飲料。快樂的時光總要搭配美食，我們去「沁園春餐廳」飽餐一頓，才依依不捨的分開。

我與家華的戀情，沒能掩蓋過眾人耳目，有位多事的實驗林同事告訴父親。阻撓立即排山倒海到來，父母親找我訓話，強烈反對我與外省人交往，要求我停止與家華見面。

那年代的臺灣社會因省籍不同、族群差異，生活與語言上產生許多誤解，大部分的父母親不願意女兒嫁給外省人。除了既定的偏見外。可能是擔心女兒婚後吃苦，因為外省人無父母的家族靠山，也無土地房產的經濟支柱。沒有家族親情的支援，嫁給外省籍丈夫像無根的浮萍飄蕩在臺灣社會。外省人如同門外的人，難以跨進門檻，成為自己人。

年輕的我面對這突來的打擊真是措手不及！我不敢細問父母親反對的理由，也不敢爭辯，我的世界像一夕間失去色彩。隔天上班時，我趕緊撥電話通知家華，那晚的晚飯後，我父母親已去克明宮，他來我家商量對策。我

知道我不是一個人獨自面對這挑戰，兩人約定要攜手克服難關，勇敢地往前行，打開我與家華之間的門門。

為了阻斷我們交往，父親堅定地要求我辭去實驗林的工作。我聽從他，一個月後辭職回家，父親希望我能學得一技之長，安排我學習裁縫。我也順從，開始一週外出數天，學裁縫。其實，比起學裁縫，我更樂於能夠藉此外出，想辦法找機會，與家華約會。我跟家華不像以前時常見面，但把有限的時間縫補起來，彼此關係更牢固了。

之前，竹山一戶富有人家想找媳婦，曾來打探我，他們欣賞我愛乾淨的個性，做家事很俐落。父母親知道我與家華交往後，試著說服我，那富有人家有許多的土地房產，婚後生活不需煩惱等等。但一想及與家華的約定，我心中不為所動，表面上不置可否，不與父母親爭論，以免引來更多的攔阻。

愛情的著眼點從來不是柴米油鹽，而是兩人相握時，享有的彼此溫度。

見我無動於衷這婚事，父親特別請託外婆來勸我，因我從小與外婆很親近。我對外婆說：「我現在不想結婚。」一向好脾氣的父親竟立刻上前甩了一

巴掌，氣極了，責罵我：「妳身為晚輩居然不給外婆面子，不聽從長輩的意見。」當下我臉頰的疼痛、心中的委屈，都遠遠不及思念家華的濃郁。

我將這些發生的事和我的感受，都寫在信紙上寄給家華。這段期間我們雖不常見面，仍以書信繼續保持交往。

我的心已經認定家華，裝不進其他人。當年初識愛情，不知從哪來的勇氣，我抱定決心，不論前面的路充滿多少荊棘，也要咬緊牙關，想辦法克服。

然而，愛情的播種路途，更像偵探情節，案情不明。這段身心煎熬的日子，過得非常辛苦，難得與家華見面時，我說出心裡的憂慮：不知道我們的未來將如何？我們的戀情可能有結果嗎？

家華語氣堅定地回應我：事在人為。他特別舉了他二哥的例子來鼓勵我。他二哥在老家時，不接受父母親替他安排的對象，完全未告知家人，就獨自來到臺灣。之後，他二哥覓得喜歡的對象，也是臺灣女孩，結婚生子，幸福美滿。

家華拉著我的手，溫柔地安慰我，他說他正在想辦法，要我別擔心。他

的話語帶著安定的力量，讓我起伏不安的心回復平靜，我們只能耐心地等待暴風雨儘快過去，祈禱晴朗的藍天再現。

貴人相助，我們終於結婚了

幾週後的一次見面，家華帶一對湘繡的枕頭，繡工精美，色彩美麗，我看得讚歎連連，愛不釋手。這對枕頭出自鮑太太的巧手，年長的鮑先生與家華同在竹山臺大實驗林任職，相處融洽，與家華成為忘年之交好朋友。鮑先生知道家華正與竹山女孩交往，提醒他，是時候成家了；後聽聞女方家庭反對，鮑先生夫婦決定送給家華這對湘繡枕頭，除了鼓勵家華再接再厲，更祝福我們的婚事能圓滿順利。

有個週末南投縣楊縣長來家裡拜訪我父親，楊縣長代表家華前來提親。

我因不方便露面，不清楚他對我父親詳細說了什麼，但是竹山人包括我父親，誰人不知當年楊縣長強烈阻止女兒嫁給外省人？

當年的冤仇人扮演和事佬，甚至當起媒人，我怎麼都想不明緣由。

父親事後轉告，那天楊縣長規勸父親不要反對女兒的婚事，讓優秀的臺大畢業生姜家華，能夠成為竹山女婿，留住人才來貢獻地方。在萬事待興的歲月，楊縣長不以情，而用大義當說服的理由。

楊縣長的女兒，在高三時與年長她幾歲的外省籍老師產生感情，這段師生戀曾轟動一時。因楊縣長激烈反對婚事，他的女兒自臺中女中畢業後，就離家出走，嫁給外省籍老師。一直等到楊縣長當了外公以後，才接納女婿。

楊縣長的女兒女婿堅貞的愛情得以開花結果，是快樂的結局。

相助我們請出楊縣長的是第二位貴人，家華的同事劉先生。他是竹山女婿，與家華都是臺大森林系畢業，同在竹山臺大實驗林任職。幾年前，劉先生劉太太的婚禮是由縣長夫人證婚的，劉太太曾在楊縣長家當護士。家華請託劉先生，透過劉太太敦請楊縣長到我家來提親，說服我的父母親。

楊縣長來訪後，父親並未立即答應我與家華的婚事。但是，縣長到我家提親，讓父親十分有面子，加上楊縣長坦誠地與父親分享，他曾經反對女兒婚

事的切身之痛，希望憾事不再重演的心情，也讓父親的態度開始軟化。楊縣長女兒的叛逆出走，冥冥之中拯救了不敢公然對抗的我；因緣，也成就了姻緣。

後來，父親想通了，瞭解他無法阻止我們來往，父母親終於答應我與家華結婚。籠罩頭頂的大片烏雲散去，等待已久的陽光終於到來，感覺自己有如坐在雲端的似真似幻。我實現十七歲的願望，嫁給大學生，之前的煎熬和苦悶總算得到甜美的回報。

沒想到婚事還有波瀾。家華的三姊當時任教北一女中，三姊反對他迎娶臺灣女孩。家華來臺灣後住在三姊家，許多事情都聽從三姊的意見，但他對終身大事堅持自己的選擇，不顧三姊的反對，依然與我結婚。因此，他的三姊三姊夫缺席我們的婚禮。

如今，本省、外省早已走成一家，很多人已經忘記，那曾是多高、多難跨越的門檻。姻緣果真千里一線牽！一九五九年初，我們結婚了，我心中喜悅興奮加上些許的忐忑。家華在實驗林有許多外省籍同事，他們都自願幫忙籌備我們的婚禮，證婚人敦請楊縣長夫人擔任，主婚人則是家華的二哥與我

的父親。婚禮辦得有模有樣，熱鬧非凡，席開二十桌，賓客大多是實驗林的同事，女方娘家有兩桌，這場婚禮讓我的父母與親戚們都感覺非常風光。

初為人妻、為人母

家華時任溪頭區主任，與他結婚後，十九歲的我離開外婆與父母，從竹山搬到實驗林溪頭區宿舍，開始新婚的生活，有甜蜜也有磨合。宿舍約有二十個員工家庭，大家相處融洽和樂，一起在伙食團用餐。

平日裡，晚飯後大家總是聚在一起聊天或聽音樂。寒暑假則有臺大的師生來溪頭實習，或臺北來度假的賓客，加入我們。大家開心地談論臺北與各地的事物與人，增廣我不少見聞。我也逐漸適應晚上十點以後不供電的生活，小家庭的日子愜意又快活。

夏夜的溪頭涼爽宜人，散步在月光下的林木走道，浪漫而溫馨。竹林的白天、夜晚各有不同的美，此時的溪頭一如未被發掘的璞玉；直到一九七〇

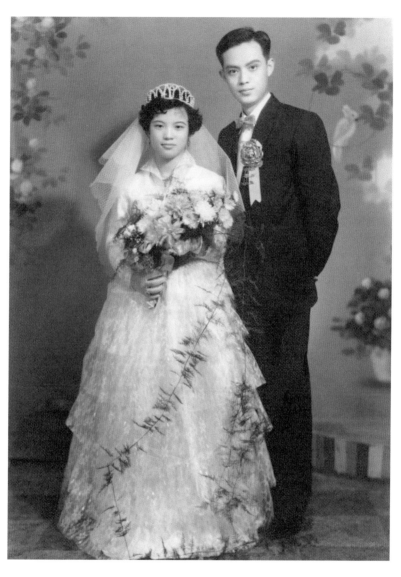

民國四十八年三月八日，我與家華結婚，並在竹山照相館留影
紀念。

年，溪頭規劃為森林遊樂區，對外開放，遊客從此絡繹不絕，是多數臺灣人家庭休閒、蜜月新婚的必遊景點。

婚後徵得家華同意，我將未滿七歲的小妹接到溪頭照顧，跟我們一起住了約半年，直到她上小學。因為每天晚飯後父母親去克明宮，家裡沒大人，我自願照顧小妹也算是分擔父母親的辛苦。

春天到來前，我懷孕了！家華欣喜若狂，他說，趕在「三十而立」之年當上爸爸，真是上帝賜予他的極大恩典。我因害喜得厲害，有時候回竹山娘家休養，享受外婆與母親燉的補品及關愛。

當年在鄉村都是請助產士到家裡助產，家華強調不要省錢，執意要我到斗六的鐘婦產科生產。預產期前兩個月，我回竹山娘家待產。因為從溪頭下山交通不易，萬一我臨產前陣痛，娘家人多，可立即照應，家華也安心。

光輝的十月，我順利在斗六的鐘婦產科生下兒子翔文，升格為母親，開始養小嬰孩的全新生活，迥異於兩人世界。兩人甜，如膠似漆；三個人甘，猶如蜂蜜。

兩年後，竹山已有婦產科診所，大女兒姜皎出生於竹山，有兒有女，已是「好」，再過三年，小女兒姜忻妤加入我們甜蜜的家，更是「好」上添加一朵花。

順帶一提，小女兒出生時帶給家華的好財運。家華的職務包括出差到阿里山奮起湖試驗地，調查苗木生長。他安排提早在三月六日出差幾週，再回來陪我生產，迎接小生命誕生。家華出差住在山上，夜晚沒有太多的娛樂消遣，一般都與同事打打麻將，放鬆白天工作的疲累。三月十一日那晚家華打牌特別順，怎麼打都胡牌，牌友相當好奇：家華怎麼手氣這麼旺？

隔天三月十二日，我提前生下小女兒，忻妤比預產期提前一個半月出生。朋友打電話到山上找到家華，恭賀他弄瓦之喜，家華立即趕下山來看我。一見面，他喜孜孜地抱起初生的小女兒，臉上綻放出幸福無比的笑容。

遠離家園的家華，終於在岸的這邊，有了他的家人。

大兒子翔文可愛的模樣。

家華在職場表現優異，得到長官們的賞識，他的工作量大增，不久升任為管理處組長，我們依例搬去竹山的宿舍。我全天二十四小時堅守崗位，身兼妻子與母親的角色，樂在其中，絲毫不覺得辛苦。

兒子從小貼心，喜歡當我的小助手，很有大哥架勢。兒女們愈來愈可愛，白天裡偶爾吵鬧，當家華下班回家，孩子們都爭相親近，渴望得到爸爸的寵愛。

夜裡哄他們睡著後，看著心愛寶貝熟睡的可愛模樣，我暗下

同樣拍攝於實驗館前的噴水池，那時大兒子八歲、大女兒六歲，小女兒三歲，實驗館就像是他們的遊樂場。

決定：要盡我全力，營造一個幸福美滿的家，讓他們在豐盛的環境裡，快樂的成長，接受良好的教育。

如今當我懷想那段住在溪頭宿舍的歲月，雖僅短暫數個寒暑，生活卻單純而幸福。物質生活稱不上富裕，我們卻過得非常開心，如神仙家庭般的自在。家華調升組長後，全家住進竹山臺大實驗林的宿舍，我們的家庭生活又是另一番景況，而人生就是不斷地改變，往前行……

這張照片拍攝於臺大實驗林宿舍，轉頭沒看鏡頭的那位是大女兒姜旼。

第 三 章

家華升任處長與我的覺醒

從此我的生活重心劃分為三大區塊：
先生、孩子、事業。

更確立我往後的目標：
居首位的是孩子們的教育；
次之，當個賢內助，輔助先生的處長生涯；
第三，衝刺自己的事業。

生活挫折與醒悟

家華升任竹山實驗林的組長，我們從溪頭搬下山住進竹山的宿舍，兒子開始上幼稚園，顧及孩子們的健康成長，我自己在家煮飯，過著家庭「煮」婦的居家生活，等先生下班、等孩子們下課回家吃飯，日子的節奏很規律，基本生活無虞。等待不會讓女人老去，而在心中植株許多花蕊。此時我與家華在夫妻相處與孩子教養上偶爾出現觀念與做法的差異，但皆無傷家庭和樂氣氛。

男人、女人，先生、太太，位置不同，觀點也自然有了差異。

當時在竹山地區的政府機關單位，就數臺大實驗林管理處的資源最多、最豐富，員工素質高，待遇好，有「美援會」之稱的單位。當我與同住宿舍區的鄰居太太們結伴去竹山菜市場採買，特別受到市場攤販們的歡迎，他們總是拿出品質優良的豬肉、鮮魚、蔬菜供我們挑選。

做為實驗林員工一份子，讓竹山人十分羨慕，甚至找對象都是第一考

慮。十年河東，十年河西，這應該是我父母親當初反對我嫁給外省人時始料未及的吧。

平日中午孩子們放學後，家華午餐空檔都會回家吃中飯。有天我因某事耽擱，匆忙中烹煮的飯菜，失去飯菜原來的滋味，他當下大發脾氣，在小孩面前將餐桌的菜餚揮掃到地上，碗筷飯菜砰然落地，發出嚇人的聲響，彷彿暴風雨前的響雷，我從不可置信的驚愕中瞬時清醒，當下只有一個念頭：必須制住暴風雨的發生，不可讓家華繼續發脾氣，免得孩子們受到驚嚇，甚至傷害。

於是強忍淚水，默默地清理地面上的殘羹菜渣，讀小學的兒子也蹲下來幫忙收拾殘局，有如在撿拾我這個為人母碎了一地的「自尊心」……我內心百感交集，那一刻，清楚地領悟出：一個人，要有獨立的個體，要活出「自我」，必須靠自己，不能依附別人──即使親如夫婿，也一樣是「別人」。

女人婚後如果有自己的工作、有獨立的收入，就不需要看先生的臉色了。我當時只是一介家庭主婦，動彈不得，為了孩子們選擇忍耐。身為母

親，我的責任就是照顧孩子，讓他們快樂成長，接受良好的教育；還有，我也必須維持家庭和樂，讓孩子們在幸福的家庭中長大，感受到關愛，培養他們具有健全人格。

我轉念調整自己，自此後，每天午餐前保留足夠的時間，烹煮菜餚，務求美味，合乎家人，尤其是一家之主的胃口。家華午休回家，我都準時開飯，不耽誤，讓他無可挑剔。

我把天氣調整好，不讓家華再有颶暴風雨的機會。

男尊女卑是臺灣傳統習慣，一個要緊的環節是男人掌握經濟權，他們掌握的「權」未必大，但供輸生活開銷與教育需要，都得男人點頭，這樣的「權」哪能不大？

我想起父親為養家餬口，哪裡有工作就往哪裡去，父親曾說為了賺錢就得努力學習，不會國語或上海話，也都得一一克服，融入求生環境。

家華條件優越，愛我愛家，但多次因為小事大發雷霆，很可能如此他，也無法脫離社會巨靈的掌握。多次爭執選擇隱忍，也不鬧脾氣，擔心父

母不睦產生負面言行，將傷害無辜的孩子們，讓他們無所適從，甚至身心受創。但我多次捫心自問，男尊女卑的傳統沒有破痕嗎？如果有，我還要堅守這樣的傳統嗎？

我雖是一介女子，但自覺擁有父親四處闖蕩的勇氣，我把心事捏緊，為了不讓孩子們多事，但出走闖蕩的決心已經無法關緊，經常在深夜滴滴答答，朝我呼喚。

當年不顧父母親反對，執意選擇這婚姻，所有的苦果必須自己承受，不能埋怨也無處訴說委屈。有時候，為了排解這難以說出口的苦悶，我仿效其他人打麻將、跳舞，在輸贏與節奏之間，麻痺自己。

可惜，這種兩相放棄的方式讓我苦上加苦，我心裡更不開心、不踏實，想及三個未成年的孩子，我的逃避豈不是背棄身為母親的職責？我反覆的思考：該如何將自己抽離泥沼，尋找一條出路？

我再三琢磨該怎麼做，才能自立自強？靈光一現，我於是採取行動，跨出第一步：白天孩子們上學後，我去臺中補習班學習中英文打字。因為是學

習新技能，家華沒有理由反對，萬萬沒想到無心栽柳之舉，讓我學會技能，兩年後得以重返職場，在水利會擔任打字員。機遇不只是遇見，還在於為人生補破網，生命才能為我網開一面。

家華出國進修

家華在工作上的優異表現，繼續受到長官們的賞識，他從組長連續被拔擢至代理副處長，並在一九六九年獲得公費出國進修的機會，到美國愛達荷大學攻讀碩士。衡量經濟與家庭狀況，我與三個年幼的小孩留在竹山，如此家華沒有家累，可隻身前往美國深造。

家華出國後，我決定重返職場，很順利地在水利會找到工作，擔任中文打字員。家華出國深造，我也造化自己，水利會的辦公室與住家宿舍同在一條街上，一在東，一在西，約十分鐘的單車路程。孩子們的小學就在宿舍旁邊，他們走路上、下學很安全，每天早上七點半送他們出門後，我八點出

門，剛好趕得上八點半的上班。

中午有一小時用餐時間，我在十二點十分回到家，將前一晚準備好的飯菜溫熱一下即可。孩子們只有週三上課半天，其他日子上全天課，放學後回家自行做功課，等我五點下班回家準備晚餐。這樣的生活型態迥異於以往，雖然家華不在身邊，母子四人倒是過得充實、開心。

五個人可以圍成一個圓，四個人也可以。宿舍是磨石子地板，夏天天氣熱，我們在家打赤腳踩著冰涼的地面，可消去暑氣，全身變得清爽。讀小學五年級的兒子，小小年紀就懂得體貼我，偶爾會幫忙分擔家務，趁我還沒下班，帶領妹妹們一起擦地板。等我回到家，兒子翔文開門迎上來，他神氣地說：「媽媽，我把地板擦好了。」有時小臉龐仍留著汗珠。我連忙稱讚他懂事，幫他擦汗，既窩心又感動，上班一天的疲累立即消退。

我深深感受，幸福不是高山大海的遼闊景觀，一陣微風的溫柔輕拂，就能讓人湧出幸福的淚水。

當職業婦女的那兩年，我雖然工作、家庭兩頭忙，卻是樂在其中，絲毫

不覺得辛苦。從工作中得到經濟報酬與成就感，感覺自己正在自立自強，不依靠別人的大道前進，未來充滿希望。

「希望」這樣的事，交給他人太不負責，握在手心才踏實。

娘家就住在附近，我常帶著三個寶貝回娘家吃飯，探望外婆、父母親，偶爾有宿舍鄰居李太太母子與我們同行。李太太的先生也在臺大實驗林工作，當時被派往日本進修，李太太也有三個小孩，孩子們年紀相仿，融洽、開心地一起玩樂。

實驗林宿舍的家庭，時興週末帶小孩全家出遊，兩家的男主人雖不在家，我與李太太有共識，不能讓孩子們感覺不如別人，常一起計劃出遊的地點與行程，週末時，兩個媽媽、六個小孩，一行八人浩浩蕩蕩的相偕出遊，有時到李太太的臺中姊姊家吃飯，有時就近回我娘家打牙祭。

三個小孩乖巧地在客廳作功課。

李太太來自花蓮，在實驗林附設的幼稚園當老師，跟我一樣的學歷，初中畢業，但她會彈鋼琴，可邊彈邊唱帶領小朋友唱歌，夠資格在幼稚園當老師。

我滿羨慕李太太能以彈鋼琴的技能，出外工作當個職業婦女；也在那時，我萌生想法：應該讓兩個女兒學音樂、學鋼琴，除了陶冶心性，也是一項專業技能，將來可在家裡教鋼琴賺錢，經濟能夠獨立，不需要依靠別人。我在鋼琴音符中，聽到金錢聲響，不是對音樂不敬，而是想

翔文和丫丫在溪頭營林區宿舍開心地駕駛著模型汽車，哥哥載妹妹，不亦樂乎！

到軟硬合融，才有生命的底盤。

成為處長夫人

在水利會的職業婦女生活，隨著家華取得碩士學位回國後，劃下休止符。家華反對我繼續上班，要求我配合他的工作及生活作息，也不同意外人來家裡幫忙家務，不得已，為了家庭的和樂，我無奈地辭去水利會的工作。

男主外，女主內，看似各有天地，其實對內對外，多是男人說了算。家華回國後，本著負責敬業的原則，他更加投入工作，每天早出晚歸。

與三個孩子相處時間雖少，卻互動良好，對小孩很寬容，是位「慈」父；孩子們的教育都歸我管，生活中我以身作則，每日督促他們的課業學習，扮演「嚴」母角色。

因角逐處長職位的競爭者眾多，黑函、密告滿天飛，當時臺大的總務長建議閻振興校長認真考慮升任家華，因為家華負責任、可信賴，他的工作能

力、學識涵養、資歷實務都足以勝任處長職位。

一九七二年八月，閻振興校長任命家華為臺大實驗林管理處處長，開始他長達十五年的處長生涯。這期間，許多達官貴人經常到溪頭度假，我常陪同接待賓客，到訪的貴賓有國家元首、政壇名人，也有享譽國際的科學家、藝術家和學識淵博的學者。

這些來賓如同深處森林，高來高去，神祕中充滿驚歎。

因責任心驅使，也本著「活到老，學到老」的精神，我努力提升自己，每天利用空餘時間閱讀報紙、書刊；接待賓客過程中，學習觀察如何與人應對進退以期臨場發揮得宜。

人跟書一樣，打開來都是一本本故事，我很高興可以跟貴賓們彼此閱讀。

前臺大校長虞兆中教授邀請全國大專院校校長至溪頭開會，會議之餘，也和家人留在當地度假。

前臺大校長孫震教授（左二）賢伉儷陪伴經濟學家費景漢院士
（左一）至溪頭旅遊，由家華與我親自接待。

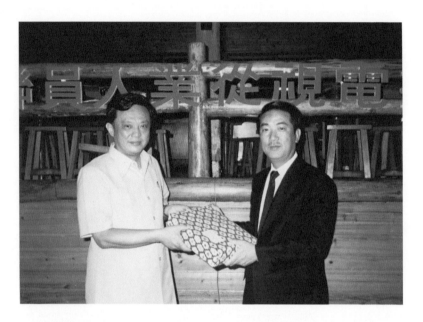

時任省長的宋楚瑜先生（右）於溪頭救國團活動中心頒獎給家華，當時的家華身兼處長與救國團南投縣主委兩個職位。

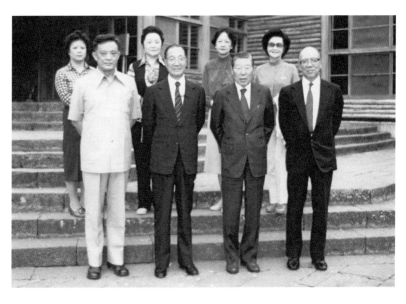

前行政院長俞國華先生（前排左二）、前臺大校長閻振興教授
（前排左三）至溪頭旅遊，家華與我是想當然耳的地陪。

　　　　　　　第三章　家華升任處長與我的覺醒

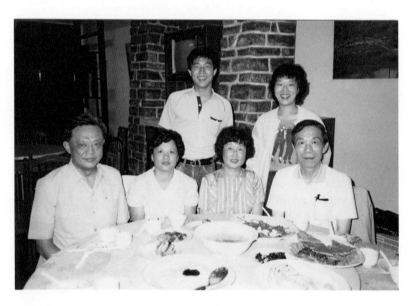

前農委會主委王友昭先生（前排右一）攜全家至溪頭遊覽，家
華設宴招待。

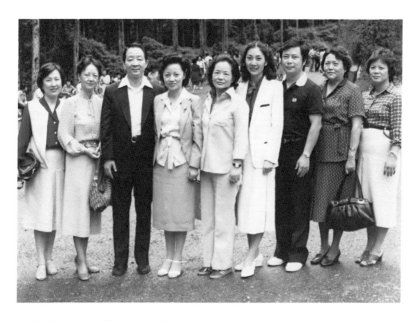

平劇名伶郭小莊老師（右四）協同前臺大校長閻振興的夫人、
前臺大總務長焦國模的夫人與親友至溪頭旅遊，我做為地主，
熱忱招待，希望每位客人都能夠盡興。

　　　　　　　　第三章　家華升任處長與我的覺醒

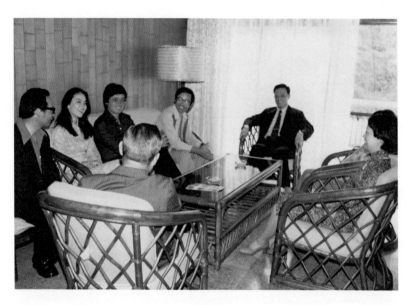

當紅影星秦祥林（左三）、林青霞（左二）與前臺大校長閻振
興的夫人在竹廬客廳閒聊。每次有名人或大明星來訪，近距離
的觀察，我自己從旁也學習許多。

家華與大明星湯蘭花（左）、甄珍（右）合影留念。

　　　　　　第三章　家華升任處長與我的覺醒

有天，得知省立臺中商專剛成立的空中商職補校正在招生，心中有一個強烈的聲音告訴我，這是個難得機會，不僅可以重回學校學習商業管理、財務運作的專業知識，還能取得高中學歷。我忖度著，學得商業知識，對我未來的職場生涯會有幫助。

家華同意我的想法，與我分享兩年間在美國讀碩士時，給予他的諸多收穫，有了家華的鼓勵，更堅定我重新當學生的決心。於是，妻子、母親之外，我新增「學生」的角色，開始長達三年的學習。我就像後來的三合一咖啡，一倒出來，至少就有咖啡、糖、奶精三種身分。

週一至週六的早上六點到八點，在家上課，透過「中華電視臺」的電視教學，觀看「空中教室」課程；週日早上八點到下午四點，在臺中商專的教室，與同學們一起上課。

每週日清晨六點左右，家華騎摩托車載我去客運站搭車往臺中，我必須在六點半以前從竹山坐上車，才趕得及八點鐘的第一堂課。下午四點鐘課程結束，偶爾家華帶著三個寶貝等在校門口，接我放學。

接著，我們一家五口開始半天的臺中遊，走走逛逛，晚餐帶著孩子們去「沁園春」餐廳吃江浙菜料理，打牙祭，犒賞一家人。平常在竹山難得可以吃到江浙菜，三個寶貝都吃得津津有味，我看他們吃得開心，心中滿是愉悅。

想來人生多麼奇妙，時光流轉，全家竟然在當年我與家華交往時來過的餐廳，一起享受美食。彼時我與家華的情感正濃，如今有孩子們的加入，不一樣的滋味，幸福中多了濃厚的親情，

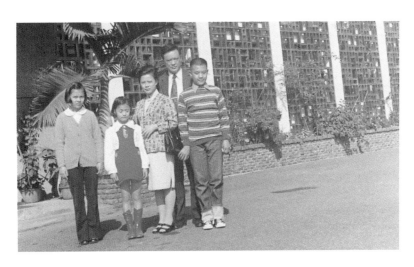

大年初一團拜完，全家在會場外合照，三個小孩當時分別在國中、國小就讀。

第三章　家華升任處長與我的覺醒

生命更充實美滿。

兩人世界與多人家庭，只要彼此的心靠近，白開水猶如陳年普洱。

三年的晨昏不懈、寒暑無間的學習，與家人的大力支持下，我於一九七四年六月通過「教育廳」舉辦之資格考，成為「臺中商專空中商職補校」第一屆畢業生。與我同時入學的同學們，大約半數因年紀較長，失學已久，對課業無法適應或堅持而退學。

進入賽跑場，不代表可以順利跑到終點，默默離席而去者，必也常常驀然回首。

我們註冊入學有十二班，三年後畢業，僅餘六班。包括我，三百多位的畢業生完成校長的訓示——刻苦自勵，實事求是。如今回首往事，依稀猶能感受到當年的辛苦。

花了三年的時間，在家庭、工作、學業之間努力求取平衡，我
終於如願成為臺中商專空中商職補校第一屆畢業生。

　　　　　　　　　　第三章　家華升任處長與我的覺醒

溪頭「一號房」

一九六七年家華尚未出國，當時他的職位是代理副處長，八月某天早上他接到總統府的通知，蔣總統父子是日視察溪頭。家華頭一次接待國家元首，謹慎行事、戒慎恐懼。

俗稱「天高皇帝遠」，殊不知走近了來，一個注視、一聲咳嗽都是驚恐。

讀小學一年級的兒子翔文放暑假，跟著父親上溪頭。將近八十人在溪頭園區的大團體合照

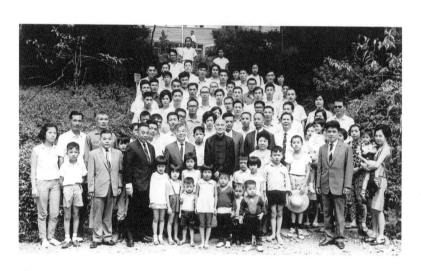

蔣中正總統和他的長公子蔣經國先生難得同時至溪頭一遊，將近八十人拍大合照時，家華與翔文正好一前一後，站在老蔣總統身邊。

裡，家華與翔文父子倆，一後一前站在老蔣總統的左邊。

家華下班回家，我問他見到蔣總統的感想，「很威嚴，偉人風範，令人肅然起敬。」「小蔣平易近人，很親切地跟我聊了不少。」接著我對兒子說，「你要記住今天喔，八月二十七日，你見到蔣總統。」一個平常日，也是一個不凡的日子。

經國先生擔任行政院長期間，週末常到中南部探訪、視察，特別喜歡溪頭的寧靜。「一號房」（6601）是他來溪頭下榻時必住的房間，維安保護措施也做得完善。家華說，經國先生早上四點多起床，坐在廊道沉思，在房間小餐廳內用早膳，這個模式一直延續到他當總統。

當年臺灣退出聯合國，與美國、日本斷交，國家處境風雨飄搖，蔣經國總統推動十大建設，發展科技，推展經濟。當時臺灣社會氣象蓬勃，人民生活安定，他喜愛到溪頭休憩，也推薦政界、學術界人士到此接近大自然，修心養性，溪頭因而聲名大噪，許多官員陸續來此度假。

竹蘆旁有顆大石頭，後來在上面刻字「毋忘在莒」，提醒國人，莫忘過往

經國先生（右）與家華在竹廬裡合影。當時的總統行程常常是機密，家華一定拿出最高規格安排接待。

家華與時任副總統的嚴家淦先生（左）在溪頭陳列館內會面合影。政治領袖來訪與一般人來訪大有不同，有許多細節都需要特別留意。

的艱苦歲月。且到森林不只是度假，更希望安靜沉澱，以自然砥礪心性。當年沒

總統行程不能曝光，負責聯絡的王組長必須直接通知家華安排。當年沒手機可直接聯絡，有次家華不在處長辦公室，王組長打電話到家裡，他問明我的身分後說：「老闆某日要到溪頭，請處長安排一下。」可以感覺到話筒另一端等著我提問，但我沒有。什麼都沒問，直覺告訴我，他口中的「老闆」，意指何人。等家華下班回家，我立即轉告，沒有遺漏。

後來，「老闆」到訪溪頭，我常是第一個知情，王組長信任我口風很緊、能清楚轉告家華。他如果打電話到處長辦公室，沒找著，就會打來家裡通知我。

王組長有回帶家人來溪頭度假，一起聚餐時，他特別舉杯感謝、敬我：「每次聯絡到處長夫人，麻煩妳轉告，我很放心。」他指我的口風緊、不張揚，謹守應對的分寸。

他不知道我捧著這些訊息，正像用雙手抱水，屏氣、不敢大口呼吸。

幾年下來，我倒是從未見過經國先生。幾次家華鼓勵我把握機會，但我

一想及，嚴謹的高規格維安，面
見總統將接受的諸多盤查，還有
幾隻大狼狗在旁虎視眈眈，我還
是打了退堂鼓，但在我心頭，經
國先生已經來過多回。

前總統嚴家淦先生、李登輝
先生皆曾來溪頭度假。家中有家
華與他們合影的照片，當時嚴家
淦先生是副總統，李登輝先生時
任省主席，曾任行政院長的俞國
華先生、李煥先生也曾來過溪頭
度假；還有當時的救國團主任委
員宋時選先生，一九七八年他聘
任家華擔任南投縣救國團主委，

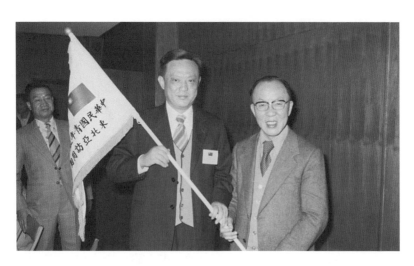

前救國團主任委員宋時選先生（右）授旗給家華，他當時被任
命為韓國東北亞訪問團團長。

在那個年代，縣市地方政壇就屬縣長、黨部主委、救國團主委三大巨頭最具份量。

另外，曾任中央通訊社社長及總統府國策顧問的魏景蒙先生，其外孫女張艾嘉為著名演員兼導演。魏先生因公出差中部，常以溪頭做為休憩之所。有次他下午到訪，家華去臺北開會來不及趕回，我出面接待，有幾位實驗林的同事相陪。晚餐中，魏先生很風趣，又健談，我們聊得很開心。後來聽家華轉述，魏先生曾自我打趣自己的處境：「有時候不知道哪些話該說，或不該說，伴君如伴虎。」讓我記憶深刻。

魏先生官居高位，為人卻客氣，最後一次來溪頭，因白天裡公務行程緊湊，耽誤了吃中餐的時間，肚子餓卻不想麻煩部屬幫他張羅。抵達溪頭近下午五點，也沒要求提前用晚餐；不知是否過度勞累，半夜竟心臟病發作。

夜裡山區交通不便，臨時請來鹿谷鄉衛生所醫生看診，待天亮後，我與家華目送直升機載他回臺北緊急送醫。幾個月後，聽聞魏先生離世，讓人不勝唏噓。從這裡我體悟出維護身體的重要，生活一定要時時注意自己的飲

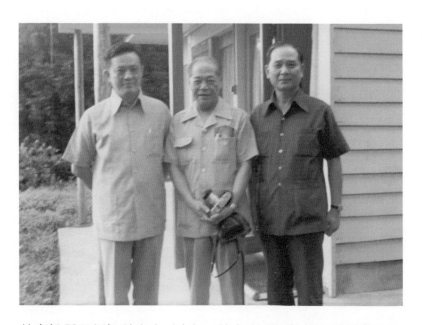

前南投縣長劉裕猷先生（右）、前中央通訊社社長魏景蒙先生
（中）與家華在溪頭二號別墅聚會，手拿單眼相機的魏先生捕
捉了不少溪頭美景。

食、睡眠時間，不能過度飢餓、不能太勞累，尤其到了一定的歲數。

天有不測風雲，但人又何嘗時時為自己度量，小心謹慎才能活得健康。

當年臺灣社會的政治氛圍不似今日自由，值得一提的是在溪頭接待另一位貴賓，國大代表宋女士的經驗。某日，家華的系主任王教授夫婦陪著宋女士到溪頭住一宿，她與王師母是相識多年的朋友。次日，我與家華加入王教授及師母陪著宋女士到臺中附近某處，我們幾人坐在咖啡店等候宋女士。約半天的光景，她事情辦好後，大家一起到臺中市的「美珍香」購買知名的鳳梨酥，當伴手禮。

後來才知道，宋女士是當年「雷震事件」主角雷震的太太，那天她來中部探視因「白色恐怖」案件被監管拘留的丈夫，因此案的敏感度，我們事實上那天是冒著風險陪宋女士前去「探監」，雖然當時我並不知情宋女士的身分。

可能是鳳梨的「旺來」（臺語諧音）趕走所有的負面，我與家華未因此事受到任何波及，也幫忙成就了王師母對朋友的義氣相挺。

踏上創業之路

家華回國後，我迫於無奈辭去水利會工作，沒多久，創業機會卻悄悄降臨。當時的臺灣，正從農業為主的經濟模式，轉變為工業社會，中小企業如雨後春筍般的設立。在國稅局工作多年的大哥興起創業的念頭，與朋友合夥開了一家公司，初期生產各類竹製品，供應給貿易公司，外銷日本。

公司缺少管理人員，大哥找我詢問，是否願意入股、負責內部管理、幫忙資金調度及會計記帳。我想了想，覺得這是個千載難逢的好機會。從空中商職學到的商業管理知識可派上用場，上班時間可彈性，不需朝九晚五，有自己的事業又可兼顧家庭；加上是與大哥合夥創業，非其他異性，旁人較無閒言。

如今，我不禁回想，當初的網開一面，而今左右逢源，絕非全憑運氣，就如同時下的人慣說「準備好了」，須知用功都在朝朝暮暮。

徵得家華同意，我出資兩萬元，加入大哥的公司成為合夥人，開啟人生

第一家公司「義興竹細工藝有限公司」，後來公司搬到新成立的竹山工業區，買土地、蓋工廠。創業初期，大哥尚未辭去公務員，利用週六、日跑業務、接訂單，我負責財務資金調度、採購原物料及內部管理，開始數十年的創業之路。

三個孩子三種座標

嘗過童年未能好好學習的苦果，我特別重視小孩教育，堅持提供良好的讀書環境，希冀他們能夠安心、專注地念書。小孩的教育是母親的責任，家華因公務繁忙，無法騰出時間指導小孩功課，我安排家教協助，要求每天的功課及作業必須溫習完成，「今日事，今日畢」是學習的基本準則。

每天晚上十點鐘，家華催促孩子們上床睡覺，他們聽從父親的指令，乖乖就寢，但如果功課沒做完，我會要求孩子再爬起來，繼續沒寫完的功課。

所幸，他們都聽話，知道母親的嚴格要求是為他們好。正如前面提過的，我

們家是「慈父嚴母」。

孩子們從小學五年級，有家教陪讀，幫他們複習功課，兒子就讀竹山延和國中成績優良，不負眾望考取臺北師大附中，高三選了不合他志趣的丙組，大學聯考考上當年的屏東農專；大女兒考取臺北第一女中，大學考取國立臺灣師範大學音樂系，是那個年代竹山第一位考取國立師大音樂系的；小女兒留在竹山讀高中，竹山高中畢業後，順利考取東吳大學音樂系。

這實在證明了「三個孩子三

三個小孩漸漸長大，在實驗林處長宿舍前合影，當時的翔文（中）已是大專生、丫丫（右）就讀北一女、小妤（左）則還在念國中。

種座標」，人的質地本非單一。

課業之外，宿舍鄰居的小孩多學鋼琴，兩個女兒亦然。從小學一年級開始在竹山學，都是我親自接送。大女兒姜旼小學三年級時，更換鋼琴老師。第一天我帶她到新老師姜樹木老師家上鋼琴課，課後老師告訴我，姜旼有絕佳的音感，頗具音樂才華，他從來沒教過音感如此好的學生。

我聽著喜悅又欣慰，繼而又想大女兒只憑每週一次的彈琴練習，在琴藝的熟練度上是遠遠不足的，考慮是否該買臺琴？但哪來的錢呢？此時家華正在美國讀碩士，課業繁重，也不容易與他書信往返裡說得清楚。正巧臺大實驗林福利社提供員工無息貸款，員工購置五大件生活用品皆可貸款，限額五萬元之內。

再三琢磨，不想耽誤女兒音樂才華，咬緊牙關申請福利社的無息貸款，分兩年攤還。心意已決，於是找姜老師商量買琴之事，他很熱心幫忙，帶我到臺中市的山葉鋼琴店選購了一臺YAMAHA鋼琴，三萬元，價格不菲。當時許多家庭的生活可支配所得少於三千元，一般大眾將花錢學鋼琴、

學音樂歸類為奢侈的開銷，也難怪實驗林的總務組長兼任福利社主任在背後議論我，取笑我跟隨流行，沒錢，何苦買鋼琴。家華回國後，理解我大力支持女兒學鋼琴的決心，也認同我的做法。

後來，為了更精進琴藝，大女兒國三起拜師臺中師專音樂老師，為此我學會開車，每週六下午親自接送大女兒與小女兒到臺中學鋼琴。大女兒高中就讀北一女，住在臺北，每週六下午我帶小女兒到臺北，兩個女兒一起拜師學琴，由當年國立師範大學的音樂教授，教導她們鋼琴、樂理課程。

不禁感嘆，我與女兒的鋼琴路，真是金錢與路途的千山萬水啊！

從此我的生活重心劃分為三大區塊：先生、孩子、事業。更確立我往後的目標：居首位的是孩子們的教育；次之，當個賢內助，輔助先生的處長生涯；第三，衝刺自己的事業。

家華處長職位、我的處長夫人角色，終有一天將會過去，但父母親的角色是一輩子的，必須不遺餘力栽培孩子，啟發他們的潛能。

如今回頭看，當年對孩子們的教育，花心思、花錢總算沒有白費。數十

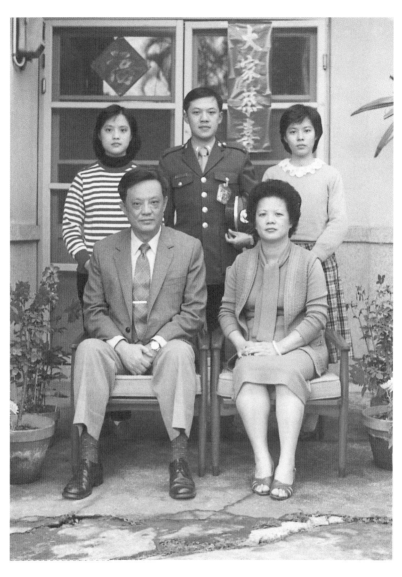

孩子們的成長總是一瞬之間，這張照片拍攝於大兒子擔任陸戰
隊預官時，全家拍照留念。

　　　　　　　　第三章　家華升任處長與我的覺醒

年後，孩子們在學業上交出成果：兒子姜翔文，美國奧勒岡州立大學電腦碩士；大女兒姜旼，美國伊利諾大學香檳校區（UIUC）音樂博士；小女兒姜忻妤，美國北德州大學音樂碩士。

我很慶幸在子女們的成長路上一路陪伴，他們是我永遠的風景。

人生第二臺唱片機

陪伴女兒們從小學鋼琴，讓我有機會沉浸在樂曲音符裡，契合我喜愛音樂的興趣，深受藝術薰陶。十六歲時，我用第一份薪水買了唱片機及第一張唱片，我永遠記得那張專輯名稱《中國之夜》，上海錄製、發行。

婚後住在溪頭宿舍時，家華從臺北搬回一臺二手的音響唱機，花費三千元，購自將撤回美國的美軍。雖是使用過的二手唱片機，音質很好，音感飽滿、悅耳動聽。搬進竹山的宿舍，我們也帶著它，又繼續陪伴我十餘年，美國製造的唱片機使用年限達二十餘年，非常耐用。

早年沒有太多國語歌曲，大部分是美國的歌曲，如〈魂斷藍橋〉等，彼時，美國、上海之於我，只是地圖上的地名，聆聽著悠揚的樂曲，各個不同的樂器交響出柔美的旋律，令我陶醉，卻不曾想像往後的歲月，將與這些國家、城市產生聯結……

第 四 章

以竹製品創業竹山

在致力經營事業的同時，
我也兢兢業業扮演好處長夫人的角色，
隨時給家華最大的支持。

兄妹合作創業，為人生增添一筆彩色

臺灣社會的經濟結構在一九六〇年代發生變化，由農業轉以工業為主，一九七二年省主席謝東閔先生倡導「客廳即工廠」運動，鼓勵家庭代工，擴展外銷，許多中小企業相繼設立。同年，臺灣工廠就業人口首度超越農業人口，帶動臺灣經濟起飛，走向興盛。

任職公務員多年的大哥順應這股潮流，抓住機會，創業當老闆，翻轉本是「上班族」的生涯，走出一條不同的人生之路。

時代的空隙讓人手足無措，同時也是崛起的契機。

當我正苦於無法朝九晚五上班，此時接受大哥邀約加入這合夥事業，既可彈性調整上班時間，又能兼顧照料家人與自我成長，似乎是上天特意的安排。大哥負責業務，開發客戶、爭取訂單；我負責財務運作資金調度與後勤內部管理，兩人各司其職。

把對的作物栽在對的季節，期許公司業務能蒸蒸日上。

從此開始我的「跑三點半」商場生涯。銀行營業時間到下午三點半，「生意人」需要在銀行當天結束營業前，將資金存入公司帳戶，以免開給廠商的支票，無法兌現導致跳票，不僅損害公司信用，也違反當時的票據法。「跑三點半」成為公司每一天的資金基準線，不能越界，最好掐得剛剛好。公司營運如常進行，邊賺錢、邊投資，常常當天有廠商需兌現支票，三點半以前我還在絞盡腦汁籌錢，直到最後一刻才將錢存入銀行，勉強過關；也因而

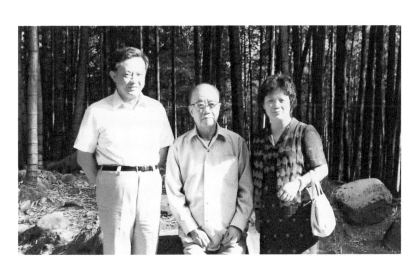

時任臺灣省主席的謝東閔先生（中）至溪頭旅遊，在竹廬前留影。彼時他所倡導的「客廳即工廠」運動，大大影響了臺灣的經濟發展。

　　　　　　第四章　以竹製品創業竹山

練就我臨危不亂，解決難題的能力。

我每天的行程：早上等家華和孩子們出門，之後到公司處理行政及財務事務；中午十一點回家準備午飯，等家華午休回家、準時開飯；午餐後家華出門上班，我隨後出門、軋支票跑三點半；下午五點下班，立馬衝回家準備晚餐。

每天忙得像陀螺打轉，如蠟燭般燃燒自己，心裡卻很踏實。

旁人不懂，常問我：「妳當了處長夫人，可以遊山玩水，好好享受，怎麼看妳每天騎摩托車跑來跑去？」其實，他們不瞭解，我正開心地朝向「活出自我」的大道前進，不想也不能走回頭路。

「自我」，當時是新觀念，還沒有被提出來，何況是一個女人。

家華的時間觀念很強，嚴格要求我「準時」。如有貴賓來訪溪頭，需要我一起接待，我經常騎著摩托車從工廠快速衝回家、換好衣服，帶著化妝品上車才開始化妝，因此練就了一項本事：不用照鏡子，就可擦口紅，幾分鐘完成化妝。我像後來紅遍全球的超人電影，走進電話亭變身，不是去扛下斷橋

或脫軌的火車，而是端坐如貴夫人，優雅說話，動與靜，我得自在換檔。

那個年代謹守政商分明，社會大眾對公務單位主管的家屬做生意一事很敏感，此種氛圍下，各方面我必須保持低調。是故，我對掛什麼頭銜從態不在意，一直以來，公司裡外上下都稱呼我「姜太太」，在企業界數十年從未冠上「總經理」或「董事長」的頭銜。我也學習到，做什麼比被稱呼為什麼，更要緊。

很珍惜能與兄長一起經營事業的機會，公司能永續營運，生存下去最重要，開源與節流必須兼顧。草創期的前四年，我未支領薪水，直到家華問我，打算繼續無償做下去嗎？

其實，我心裡很清楚，每一天在商場的學習，獲得的經營理念與人脈，豈是金錢可以衡量的？無形的回饋，回到人生的準軸上，也常常不見型態。

收款，也是我負責的範圍。我每月或不定期親自拜訪客戶，藉著收款，親眼所見、親身經歷別家公司與工廠的內部流程，管理者如何經營公司，也因此結識許多企業主、專業經營者，觀摩他們經營事業的格局與眼界。

如今回顧，當年參與大哥創業的一介新手如我，因把握機會，學習別家公司的長處，累積經驗，且加以活用，一路走來雖辛苦，憑著努力及堅毅，關關難過關關過，一直走到今日。

公司的起家產品之一，水彩筆桿，將竹子加工成「水彩筆」的半成品，銷售給臺中大里的「天成毛刷廠」製成水彩筆。我每月去收款，與「天成」的老闆有互動，逐漸熟識，他以玩笑的口吻說：「妳每月來收款時，會事先打電話要我們先把票開好，等著，偶爾還坐轎車來收錢，這氣勢讓我們不敢怠慢付款啊。」原來有一回，我搭便車到臺中車站接家華回竹山，彼時他已升任教授，每個月固定上臺北幾次，去臺大授課。「便車」成筆行老闆認定的「黑頭車」，自動幫我升等。

「天成」製造水彩筆外銷美國，老闆大方地與我分享他的經營心得，「天成」外銷水彩筆到美國給親戚開的公司，被倒帳的風險較低，親戚負責銷售美國國內市場，製造與銷售各司其職，彼此互信，如此做生意才能長久。

見識到「天成」成功的商業模式，讓我印象深刻，萌生往後我對公司經

營與企業布局的想法，受益匪淺。

回想起來，水彩筆竟然很有隱喻了，成就它自己，也為我添寫一筆彩色。

是家人，也是創業的貴人

初期，公司竹製品的加工廠未具規模，產品品質未達到外銷的高標準，只能供應給國內的廠商或貿易商，偶爾面臨被倒帳的窘境，收不到貨款又虧本，很傷腦筋。

三年後，大哥結識一家日本公司，因日本國內對烤肉串（BBQ）的竹串需求量大，日本代表來臺灣尋找配合的廠商，表達極高的購買意願，希望我們有自己的工廠及全套設備，能夠生產品質較佳的竹製產品。

當時政府為了加強農村經濟建設、發展地方特色產業，在一九七三年由工業局統一規劃成立竹山工業區，歡迎中小企業進駐，買土地可向土地銀行貸款。我們三位股東決定到工業區買土地、建廠房，擴展公司規模。

買地的資金獲得解決，不過仍缺購買機器設備的資金，沒有祖產的支援，只能靠自己籌措。之前公司的營運資金，大都向親戚朋友同事們借支周轉，實驗林的採購黃先生是其中一位，只要我開口請他幫忙借錢，他都盡力達成，至今仍感念他。俗諺說得好：「有借有還，再借不難。」每期該償還的利息與本金，我都計算得分毫不差，準時支付，「零誤差」以保持良好的信用。

跑「三點半」不只是企業與銀行，於我，是信任的借與貸，不容誤差。

蓋廠房需要的資金遠超出我能周轉的範圍，思來想去，我找竹山的彰化銀行借貸，經理說：「姜太太，只要妳先生蓋章作保，我就借妳。」他解釋，因為家華是臺大實驗林的處長，如果有他擔任保證人，銀行可核准貸款給我們公司。

硬著頭皮回家跟家華說明、商量、幸運地取得他同意，答應蓋章、當保人，公司於是順利取得銀行貸款。我心裡明白：公司營運只許成功，不許失敗，否則將連累家華及孩子們。十餘年的蓋章作保協助公司順利走出創業

之路，全因家華信任我，由我保管他的印章。後來都是我自行衡量後，決定蓋章借貸，家華不知其中細節。我像拿御賜的尚方寶劍，哪裡不平就往哪裡砍，不不，是就往哪裡蓋。

公司業務愈做愈大，也向臺灣中小企業銀行竹山分行借款，供應後期擴展業務到香港、福州、大連及上海。因著「處長」這個身分地位，由家華作保護公司可貸得資金，事業得以順利發展。數十年來不言自明，家華與我都清楚我心中的天平：家庭這端遠比事業重要，我最鮮明的角色是「母親」，保護三個孩子是我的天職，但沒有家華做為靠山，供給我資金的大地，我很可能連自己也栽種不了，何況是一間公司。

一九七五年，更名後的「義興竹木業股份有限公司」在竹山工業區設立工廠，開始生產，內、外銷皆有，竹串外銷至日本市場居大宗，也有竹筷銷售到美國、義大利。父親當時六十多歲，在地方上小有名聲，他出面協助我與大哥的事業，出了不少力，也幫忙管理工廠，直到退休。

隨著公司的業務發展，我也需要邊做邊學習，如何申請開立信用狀、押

匯收存外幣等新的知識技能。忙碌的生活重心依舊維持三大區塊：先生、孩子、事業，日子儼然三角習題，但過得很充實。

透過大哥的朋友朱先生安排，一九八一年我首次出差日本拜訪當地客戶。朱先生是我們銷售竹製品到日本的合作夥伴，出差期間我住在他的親戚范董事長的豪宅，范董事長是日本藥品「龍角散」的總代理商，這趟出差讓我見識到富家豪門做生意的大格局。

我的好友陳太太有天安排我乘坐賓士車，到富士山下一遊；之後，載我到她娘家位於富士山下的別墅停留休憩。我舒服地躺在大床上遠眺富士山，美景如仙境，令人悠然神往，我當下立定此後事業奮鬥的目標之一：有朝一日，我要像社長一樣，擁有大辦公室與賓士車，它們能帶我看大塊江山。

處長的「誘惑」與「挑戰」

在致力經營事業的同時，我也兢兢業業扮演好處長夫人的角色，隨時

給家華最大的支持。處長的職位讓他時常面對森林開發與環境保護互相衝突的挑戰。十五年間，他堅持專業、守護森林的天職，謹守公務人員廉潔的原則，不濫用職權，不賺不義之財。

「公」就是「不二」，一把尺，一款人生的衡量工具。

溪頭剛開發成遊樂區時有許多商業發展機會，試煉隨之而來。處長不批准的案子，有人建議申請的業者們，找「處長娘」關說、碰運氣。某家民宿欲擴大營業，業者來找我談條件、給暗股，希望我在處長面前美言幾句；另有請我幫忙取得臺大實驗林的土地，用來種植茶業，業者透過熟人連續幾週上門拜訪，前三次送茶葉當禮物，第四次送上現金當「活動費」，供作遊說上級的費用；還有當地村民在臺大實驗林的河邊，挖掘「養魚池」引河水養魚，獲取商業利益，該村民已買通承辦的職員，再透過認識的朋友送一包錢，請我幫忙。

我皆婉轉地回應他們，決定權在臺大，校方不批准案子，處長不能違背；如果案子可以被批准，不必送錢，如果校方不批准，送錢也無用。類似

情況不斷重演，令我頗傷腦筋，我見識到商場上，走後門的歪風，然而大門明明敞開，隨時歡迎心存正念的商家。

或許大家認為我比較平易近人、好說話，不像處長的嚴肅、一板一眼。

殊不知，我想起發生在小舅小舅媽的事件，孩提時的記憶深植心中，不能因為我，影響家華在公務上的任何決定，我也堅信「君子愛財，取之有道」，在任何職位與時刻都不可以、不應該賺取非分之財。「揠苗助長」不僅指作物，還在於一切非分之貪。

過一段時間得知管理組有承辦人員收了錢，案子沒批准，被送錢的人提告。經調查，證據確鑿，那收賄的公務員被判刑入獄一年多，丟了工作、愧對孩子，真是得不償失。人面對誘惑，一定要有定力，錢要光明正大地賺，人生才能走得長遠。

畢竟，我深知：人在做，天在看。

記憶深刻的一回是實驗林計畫在下橫街興建員工宿舍，較大金額的案子規定要招標，需在報紙刊登一星期，廣徵營造商前來投標。有一天我認識的

鎮民代表鄭先生來找，他是我父母親同一里的鄰居。

他說：「琇琴，我想拿這個案子。妳幫忙打聽一下底價，請妳先生講個大概的底價就好，寫太低標不到，寫太高會虧錢。」又繼續說：「不然，我要投標的前一天再來問？」我回他，不用啦。

投標的前一天，他果真來找我。我笑著說：「我怎麼會知道底價？那是臺大定的呀。」真的，我沒有跟家華提起鄭先生來找我問底價一事，他說不相信處長不知道底價，但沒再多說什麼為難我，不太甘心地離開了。

隔天有朋友對我說某家營造商得標了。我提起有天阿鄭來找我問底價，朋友神祕的表情說：「阿鄭是調查局的線民。」當時不懂「線民」是什麼，單是聽聞「調查」已經足以讓我嚇一大跳！

原來金額較大的標案，調查局會暗地裡派人調查，是否有官商勾結的不法情事。明白事，暗中竟有道理，不張揚，而循線找到一切舞弊。還好，當時我並無貪財之念，堅守住「潔」。後來我告訴家華，鄭先生被指派當線民來試探我一事，我嘟嚷著：「怎麼認識的人竟然是線民？」家華回應我，只要我

們行得正，派誰來當「線民」，無所謂。

溪頭神木名氣大，是溪頭森林遊樂區的著名景點之一，每年吸引大批遊客。實驗林一位陳姓職員，以發展觀光為由，申請在神木附近架設纜車。家華不同意，駁回他的申請，因纜車由苗圃架設到山頂，如果開放施工，肯定將破壞森林的自然生態。這位陳姓職員的親戚是國大代表，仗「後臺」硬，有天趁家華不在家，來找我，他直白地表明，若處長不批准架設纜車，處長的位子可能坐不穩。

我當然支持家華保護森林的理念，心想也沒必要當面得罪這個人。當下我委婉點出，架設纜車非處長一人可決定，需要臺大的同意才能核准。

為了找出對處長不利的事由，陳姓職員四處打探，他們找到賣雞肉的商人。雞肉商謊稱以前送錢給處長，有生意可做，沒送錢，就沒生意。陳姓職員根據此事到南投地檢署提告處長，家華以「被告」出庭過幾次，庭上的情境轉述如下：

開庭時主任檢察官問陳姓職員，提告處長的事情是什麼？處長收了物品或錢嗎？接著問那賣雞肉的商人，是否曾送錢給處長？雞肉商回答：

「處長不認識我，我也沒見過他。我跟陳先生開玩笑的，說送錢給處長。

我送了，他們沒有收啦。」

原來，賣雞肉的商人曾經供貨給實驗林溪頭餐廳，卻不老實，在送貨的前一晚將雞肉灌水，增加重量牟利。被餐廳採購發現後，停止購買他的雞肉。有天他到我的工廠，塞一大包金子給我，希望我幫他在處長面前美言幾句，恢復他的生意。

我拒絕收下金子，請他拿回，他只好收回金子。我的立場是尊重專業，不會去關說，後來聽說餐廳採購沒有再買他的雞肉。昧著良心行事，事後即使再多的黃金，也難以贖回信賴。人心才是金。

陳姓職員也提告家華，指使部屬黃先生恐嚇他不要提告，否則要對他們不利。開庭時主任察官詢問陳太太相關詳情，陳太太回應，沒有這麼嚴重

啦，黃先生打電話勸我們不要鬧大事情，大家都是同事。

事情還沒完，歪腦筋也動到七十多歲的阿婆，她已幫我打掃、洗碗十五年餘。有天阿婆告訴我，前一天晚上有警察、調查局的人到家裡問她口供，要求阿婆說明每個月在處長家打掃，領的薪水是多少，如果說謊，被調查出來是要坐牢的。阿婆說：「七百到一千元。」他們不相信。阿婆回應：「我阿嬤真的拿這麼多。」她孫子在一旁幫忙作證：「這是事實，我七十多歲被關也沒關係。」調查局的人自知多問無益，知趣地離開。欲加之罪何患無辭？但家華忠於自己、誠懇待人，烏雲終究難以蔽日。

家華不願意溪頭的自然生態被破壞，幾年的堅持，不肯讓步給商業利益，害自己常上法庭。調查出真相後，總算還了我們清白。正義需要堅持，維護山上的一草一木也是，它們無法言語，但當我看到它們與四季，就知道它們是懂的。

溪頭優美的森林景觀，在知名導演白景瑞執導的電影《女朋友》中展現無遺，一九七四年上映時，銀幕裡呈現出的大自然視野，吸引眾人的目光。

家華在臺大任教時的得意門生洪怡愷，出身草屯醫生世家，六歲時第一次與家人遊溪頭就深深被吸引，當時念國中的他觀賞《女朋友》後決定報考森林系，後來如願考上大學與研究所，是家華指導的研究所學生。洪怡愷博士旅居美國多年，目前任教德州大學。

無言的山、沉默的樹，它們透過畫面所說的，豈止一本小說、一部電影了。

除了錢財，處長的職位也曾引來「桃色」的誘惑。有位張太

知名導演白景瑞先生（右）至溪頭旅遊，在溪頭餐廳前與家華留影，他的電影《女朋友》保存下當時溪頭的美麗風景。

太（化名）因不滿丈夫無事業野心，多年來只擔任實驗林的小職員，因而鬧離婚。張太太的長輩提了一盒高級水果來我家，請託我出面當「和事佬」，勸說張太太不要離婚。竹山是小地方，張太太的妹妹是我的小學同學，大家都認識，本著「勸合不勸離」，我答應那位長輩，主動聯絡張太太。之後的一段時日，與她有往來、互動。

某週末我因身體微恙，沒去臺中商專上課，家裡電話鈴響我一接聽，認出是張太太，電話那頭她愣住幾秒問，怎麼妳在家？聲音帶點尷尬，沒跟我聊幾句就匆促掛掛電話。當時本想問她，是否找姜處長？

有一天我快下班時，接到家華電話，要求我與他一起上山在溪頭接待張太太，當晚她帶母親入住溪頭。為人妻的直覺告訴我，此刻必須支援家華、結伴同行，為了應付這突發狀況，我緊急安排孩子們的晚餐、家教陪伴……等日常事務。

張太太見到我陪著處長，看得出她渾身不自在，她沒帶母親，獨自一人來溪頭。早預料會有此狀況，我在上山途中已緊急召來多位實驗林的同事，

大家一起嬉笑用餐，避免掉尷尬。計畫失敗的張太太，那晚當然沒在溪頭過夜。

經此事，不得已只好辜負那位長輩的請託，我不再當「說客」，不再與張太太來往。事後輾轉聽說，張太太曾經頻繁進出她妹妹家，對任職警官的妹夫有非分之想，打擾我那小學同學的夫妻生活。

事後，我心裡滿欣慰家華在關鍵時刻的警覺與處理，他看重處長職位的操守，不被女色所惑；忠於為人夫、為人父的分際，守住我們家庭的幸福。家華脾氣雖大，結婚後，他愛屋及烏，一直很尊敬我的父母親，照顧我娘家的家人。

女，要能夠成為「色」，還得有好色之徒，男人看透了這些表象，紅杏也就沒有牆可以出了。

談笑有鴻儒，往來無白丁

家華十五年的處長生涯經歷三位臺大校長，他們常因公務到訪溪頭，或攜眷來度假；多位臺大教授及學術界名人也經常到訪，絡繹不絕，其中讓我記憶深刻的是美籍華裔物理學家吳健雄女士。她的夫婿袁家騮先生也是赫赫有名的物理學家，人稱為「東方的居禮夫婦」。夫婦二人應邀回臺灣開會時，由孫震校長陪同，到訪溪頭。當年蔣經國總統為了發展半導體，指派李國鼎先生召集國內外知名學者來臺灣開會研議，經國總統特別推薦與會的嘉賓們，利用週末到溪頭休憩。

吳健雄與袁家騮夫婦二人，平易近人、待人和氣，沒有一點名人架子，讓我見識到國際級的學者風範。他們伉儷情深，袁家騮先生的學者氣質，對待妻子的溫柔舉止，讓我很難將他與他的祖父袁世凱將軍聯想在一起。我兒翔文已上大學，剛巧放假週末回家，加入我們與吳博士伉儷合影留念，成為歷史的註腳，有時候就是一點點的機緣。

吳博士喜歡溪頭的幽靜，與夫婿不只一次到訪。當年臺灣人喝咖啡的風氣尚未興起，為了健康，吳博士從美國攜帶裝有低醣咖啡糖的小物，狀似筆桿，按它就有咖啡糖掉出，我在旁看著有趣，她竟慷慨地送我，還示範如何操作它。

吳博士在物理科學的傑出貢獻超越夫婿，卻謙沖有禮。我從小成長在男尊女卑的臺灣社會，她是我周遭所識的第一位女性，非「以夫為貴」的「某夫人」。從她身上，我見到女性的潛力、成

國際知名物理學家吳健雄（左三）、袁家騮（左一）賢伉儷至溪頭一遊，翔文與我有幸一同接待。

就不受性別限制，激發我更往前進的動力。另外，博士夫妻兩人的相處溫馨細膩，一舉一動可感受他們對彼此的關愛，也讓我心嚮往之，夫唱婦隨何妨也能「婦唱夫隨」。

二○二○年十一月美國郵政總局宣布，在即將發行的新年（二○二一）郵票中，有一枚是華裔女科學家吳健雄 Chien-Shiung Wu 博士的永久郵票，讚揚她是二十世紀最有影響力的核物理學家之一！思及多年前與她在溪頭的相處緣分，真是與有榮焉；成

吳健雄（右）、袁家騮（中）賢伉儷造訪，家華設席溪頭餐廳，熱情招待。

就自己與一枚郵票，本無性別之分。

我也有幸認識國際級畫家張大千先生，大師性情真摯，為人隨和，毫無大畫家的架子，見旁人喜歡他的畫，常當場揮毫，慷慨贈畫。當時溪頭區的朱主任，深諳接待畫家的禮儀，早備齊整套的筆墨、畫具，供大師作畫。

果然，餐後大師興致很高，當場畫了一幅送給家華。他來訪溪頭多次，與我們夫婦合影外，也與我兩個女兒合照；另有一幅畫是大師回美國後完成，寄送到溪頭，心意令人感動。我與家華都很珍惜大師的畫作，小心珍藏著。大師有一回在溪頭當場揮毫，慷慨贈畫給當時的溪頭區呂主任，那幅畫之後竟遺失了，令人遺憾。

大師的愛國情操也令人敬佩。臺灣退出聯合國，與美國斷交，臺灣當時的處境堪慮，許多人移民外國。他卻反其道而行，處理完海外的資產，一九七六年自美國搬回臺灣定居臺北市，經國先生因此對大師特別感謝與尊重。

作畫之道與為人一樣，錦上添花就免了，雪中送炭能有幾人？

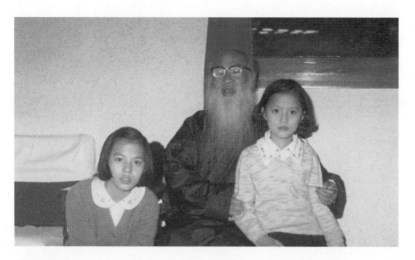

國寶級畫家大千居士來訪，ㄚㄚ與小妤近距離與大師合影。

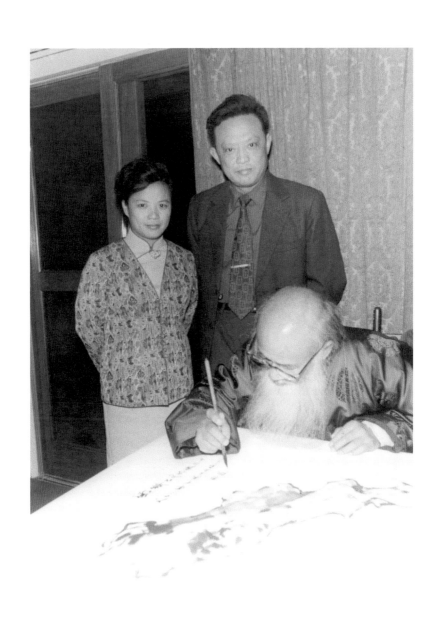

大千居士作畫時，家華與我有幸在旁親炙大師的風采。

與大師溪頭一別數十年後，大師已仙逝，透過李前總統的媳婦張女士安排，我曾到外雙溪摩耶精舍參觀，回想當年在溪頭與他互動的點滴，記憶仍鮮明如昨日。

書畫大師高逸鴻先生，以畫作聞名，曾擔任蔣經國總統的書法老師。他到訪溪頭後作畫寄送給我們，畫中雄赳赳氣昂昂的公雞，神采飛揚的氣勢，令人印象深刻，此幅畫現在懸掛在公司的西雅圖辦公室。

書畫家馬壽華先生，在政壇任職多年，也喜歡溪頭的風景，到訪數回。

臺大閻振興校長的夫人曾陪著幾位知名企業家的夫人，如日僑邱永漢夫人、辜振甫夫人、蔡辰男夫人同來溪頭度假，我有機會與她們聚餐數回，從她們的言談舉止中，窺見事業有成的光環，更讓我堅定拚搏事業的雄心，期勉自己努力往前衝、不懈怠。

女人的風采未必來自打扮，內在神采才是最好的裝扮。

現在的西雅圖辦公室，牆上有一幅神采飛揚的公雞圖，便是高
逸鴻畫家的大作。

　　　　　　　第四章　以竹製品創業竹山

家華的時間觀

家華做事認真有原則，一板一眼，旁人看他嚴肅的表情，大都不敢親近與造次。特別是他的「守時」觀念，超過約定時間五分鐘就是「遲到」，非常嚴格。我學會開車後，有段時間他希望我開車接他下班回家。有天我正準備下班離開，工廠臨時有事需立即處理，我耽擱了幾分鐘，到達實驗林門口已超出六分鐘。門口，沒見到他人，卻看到他步行在不遠處；我追上，請他上車，但他拒絕，繼續往前走。

我只好開慢車跟隨，他步行幾公尺回到家，不跟我說話。唉，雖然是我遲到，但就不能稍稍體諒嗎？當下我不免自尊心受挫，默默地準備晚餐，好勝心再度被激起……我要更努力拚事業，做出一番成績。

家華嚴格的時間觀念不只對我，對同事、部屬和學生也是如此。規定的時間開會、見面，同事們都不敢遲到，否則自吃苦頭。聽說有一回處長與幾位在實驗林實習的學生一起出差，公務巴士準時出發，遲到的學生被「放鴿

子」，去不成。學生學到教訓後，以後與姜教授的約定時間，再也不敢晚到。

人生挑戰多，怎麼可以敗給一只時鐘？

家華內心不似表面的剛硬，他其實有著一顆溫暖的心。十五年的處長生涯中，若逢同事發生變故，家華不方便拜訪單親媽媽，往往由我出面關心家屬，鼓勵她們安心就業，孩子可得到教育補助。

魏先生是家華的大學同學，臺大森林系畢業，因外遇拋妻棄子，魏太太本是家庭主婦，經濟上無力撫養三個小孩，生活陷入困境。家華安排魏太太到實驗林當工友，我到她家鼓勵她改變形象，振作起來，她很爭氣，後來在工作上的表現很好。

黃先生是實驗林管理處技工，因病過世，與妻子育有三個幼兒。至今我仍記得初次造訪黃家，黃太太從床上坐起、拉開蚊帳的無奈表情。她無一技之長，毫無自信，我鼓勵她可以在辦公室擔任工友。後來，黃太太表達感謝，過年時送我們小禮物，例如一隻雞，或是一些農產品，小小的禮物之下，我可以感受到那誠摯的謝意。

另一位因肝癌病逝的黃先生，任職實驗林管理處技術員，留下妻子與兩男一女。我也去找黃太太鼓勵她出來工作，擔任工友。其中一個兒子念書很爭氣，畢業於臺北醫學大學。

當年為了幫助這些家庭，偶爾聽到同事們議論：怎麼工友都找一些歐巴桑？對我而言，有能力伸出援手幫助這些家庭，讓寡母孤兒可以繼續過日子，讓我非常欣慰。不是我淨找歐巴桑，而是幾個女人就有幾本滄桑。

朱先生畢業於臺大森林系研究所，擔任實驗林鹿谷鄉鳳凰茶園的主任，有天氣喘病發在茶園過世，身後留有三個幼兒。朱太太是竹山延和國中的老師，家庭經濟尚可支撐。她與一兒兩女繼續住在實驗林的宿舍，有次發生火災，我們儘快安排房子安頓她與小孩。顧慮她與三個幼兒的安全，後來特別安排單門獨院的房子，住起來比較有安全感。

員工龔先生過世時小孩才五歲，尚年幼，依公家規定龔太太與孩子可續住宿舍。那年實驗林宿舍拆掉重建，原住戶可舊換新，一戶換一戶，但主辦

人員卻不把新房子分配給龔家，打算找間舊宿舍搪塞了事，擺明欺侮寡母孤兒。家華知道這事，詢問主辦人員：「為什麼她不能住新宿舍呢？她本來就是住在這裡啊。」至今談起，龔太太與孩子們都很感謝處長當年維護正義，讓他們如願住進新宿舍。

龔太太是我竹山初中的同學，擔任小學老師，單親媽媽帶著三個小孩，各是五歲、七歲、八歲。在鹿港的夫家以幫她照顧小孩為由，要求她回去，但龔太太娘家在竹山，同事朋友都在此，她不願回鹿港。龔先生的哥哥師大畢業，時任國中校長，親自來竹山說服她。我得知龔太太的為難，由家華出面與她的大伯溝通，讓她與小孩得以繼續留在竹山。此後，我們家的小孩常騎車到龔家找她的孩子們玩耍，一起在竹山宿舍度過快樂的童年。

家華十餘年處長史，往來多達官貴人，但更多平民基層。他堅硬中自有柔軟，且是行動派，言談也許含蓄，但該負該擔的，絕對矮下身扛。

　　　　　　　　　　　　　　第四章　以竹製品創業竹山

人生沒有不散的宴席

實驗林處長職位是一年一聘，每年五、六月時，家華皆提醒我要有搬家的心理準備，想到可能會離開竹山，讓我頗有壓力。

一九八七年，家華已擔任處長長達十五年，在當時是此職位任期最久的，處長換人必須在七月底以前定案。五月時他向當時的臺大孫震校長提出辭呈，希望將機會給年輕人，卸任後家華可調職臺大任全職教授，作育英才，持續貢獻心力。

夏天時，孫校長到溪頭主持校務會議，眷屬加入晚餐，餐後一行人散步在竹林間，校長慰留家華，希望他考慮留任，當前時機不適合換人云云。面對孫校長的挽留，家華不好意思立即回絕，但「提辭呈」一事已流傳出，留下來似乎不是個好選項。

我向孫校長說：「人生沒有不散的宴席，我們不能再留了，應該要知所進退，該卸任了。」

竹山的歲月裡，教育兒子與女兒們的點滴，留待下一章說明。孩子們早已離家在外，那年暑假我與家華搬家，定居臺北。

告別出生地竹山前夕，心情滿是不捨，卻沒料到並非從此「定居」臺北。第二年我當起「空中飛人」，往後十年在臺北、竹山、香港、福州、上海、大連間頻繁出差，拚搏我的事業版圖……

第 五 章

香港與大陸設據點

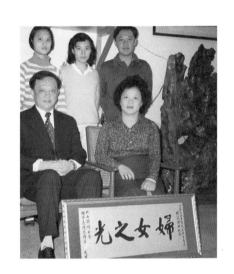

那一年我獲得竹山婦女會會長推薦，
代表竹山參加南投縣「三八婦女節模範婦女」，
並獲得大會表揚……

知進退，不眷戀

家華擔任七年的溪頭區主任及十五年的實驗林處長，論年資，這兩個職位他都是歷任裡任職最久的。孫震校長的慰留，一來是因為實驗林之於臺大的重要，家華學識與實務經驗，及保護森林的堅持，再加上二十餘年人脈關係，歷經閻振興校長、虞兆中校長及孫震校長三任臺大校長，家華將實驗林管理得好。

人不同，事也可能異樣，家華一一因應，潛伏的疙瘩一一撫平。

如今回顧，家華辭去處長職位，一九八七年我們搬來臺北正是對的時機，讓我的事業銜接得剛剛好，如果繼續留任住在竹山，家華不會同意我隔年開始頻繁出差香港與大陸。人生的風景無數，應該知所進退，見好就收，不要太眷戀高峰。

臺北對我不是陌生城市，大女兒讀高三起，每個週末我帶著兩姊妹到師大學琴；創業後，我也常上臺北拜訪貿易商及廠商，同時探望在臺北讀書的

孩子們，數十年來偶爾與家華短暫停留數日，但都未曾久住。

在竹山與溪頭養兒育女的甜蜜時光，一眨眼就過了，與家人窩作夥，成了遙遠溫暖的回憶。一九八七年夏天，我的三個寶貝都已完成大學教育，兒子與大女兒留學美國，次年，小女兒也遠赴美國。

回顧至此，不禁感嘆：成長之間、聚散之間，都是人生滋味。

我與家華搬到臺北金華街的家，是臺大分配的宿舍，客廳借給公司做為臺北的辦公室。搬來臺北初期，每月逢十我回竹山處理財務與行政事務，與銀行、廠商面對面溝通事情，忙碌地來回臺北與竹山兩地。來去與歸來似一條固定軌跡，踏著、走著，版圖漸漸拓展。沒多久，公司面臨臺灣商業環境變遷，決定擴展業務至海外，為籌措資金，我的日子更不得閒。頭一回開展事業到海外，投下資金前，我親自出差香港與福州幾次，因為衝刺事業固然重要，資金運用更當秉持謹慎態度，小心為上。

小心駛得萬年船，我做為一個舵手，自當扛負起職責。特別是家華卸下處長職位，轉任教授，日子不若之前繁忙，生活步調明顯放慢許多。我在旁

感受到他的失落感，所幸，他愛看書，閱讀能紓解心情；開學後「作育英才」的使命感，讓他投入教學，關心學生，生活有了重心。其實家華之前培育森林，如今作育人才，都攸關國家大事。

初期每個月我回竹山三趟，停留兩三天，每次從竹山回臺北的當天傍晚，家華依約在國光客運站等著接我，一起搭「小黃」回家。從前，我常到臺中車站接家華回竹山，此時場景換成臺北，夫妻位置移轉，彼此關懷更牢固了。爾後，不到一年的時間，我開始頻繁出差香港、福州，家華開車送我到桃園「中正機場」（彼時尚未更名）乘搭飛機。夫妻的接送情，維繫不減，數十年的光陰過去，我與家華相偕步入中年，得獎電影《溫馨接送情》談一段接送情誼，我們亦如是，我接妳、你接我，「牽手」的意義也在此。

出差雖耗費體力，卻不曾動搖我拚搏事業的決心，時刻保持樂觀的心情與態度。幾年運作下，積累了銀行與親友對我的信任，願意借貸資金給公司營運，讓我只能一路往前奔，不可再回頭。

一九八五年左右臺灣工資高漲，在竹山製造的產品已失去價格競爭力，

日本客戶建議我們到福州設廠，可就近取得武夷山的竹子為原物料。有了原客戶繼續下單的承諾，三位股東果斷決定前進大陸，大哥打頭陣，經香港到福州勘查幾趟來回，選定在當時福州市的蓋山鄉生產、外銷日本。

借道香港，前進福州

當時臺灣與大陸並無直航，進出香港仍在舊的啟德機場，直到一九九八年七月才啟用新的赤鱲角國際機場。我與大哥定期輪流出國，處理香港與福州的業務。平均四十五天出差一趟，停留香港與福州，約十天。彼時尚無手機、網路電話，出國期間，我與家華約定每晚九點通國際電話，重拾我們年輕交往時的「聊天時間」。他聊學校事務，我說此公司擴展的業務，彷彿重溫戀愛時光，不同的是，話題不只他跟我，還有甜與澀，以及我念念不忘的孩子們。

不只人員出差從臺灣到福州工廠必須在香港轉機，貨物自福州先運到香

165　　　第五章　香港與大陸設據點

港碼頭後，再裝箱轉運日本，香港於是成為公司業務的中轉站。在香港成立「拓泉有限公司」，加入一位新股東陳太太，負責香港辦公室的行政管理。陳太太是臺灣人，年輕時嫁到香港，精通廣東話也熟悉香港商場文化，她的加入對香港與大陸的營運，助益很大。

適當時機找到適當的人，是我們的幸運。

香港公司剛成立時有三位員工，除了陳太太，有位從臺灣派遣的主管姚先生（化名）。公司支付姚先生固定薪資外，加上百分之二十的股份，另一位員工是當地技工，負責在香港碼頭點貨、監督裝船。可惜沒多久，這位已婚的臺幹，單身在外、難忍寂寞，竟惹來桃花，後來辭職離開，夫妻倆沒能「破鏡重圓」，兩年後還是辦理離婚。

職場的桃色誘惑也曾找上我，幸好我與它擦身而過，「桃花劫」並未上身。有一位客戶幾次約我喝咖啡、談生意，我都婉拒他。我認為談生意就該在辦公室，不需要去咖啡廳。這位客戶是某國營單位醫務室醫生，自稱是當時僑委會某委員的親戚，他想兼差做生意，知道我在竹山有工廠有產品，表

達極高興趣，希望有機會合作。

那個年代，喝咖啡不似今日普及，與異性喝咖啡帶有某種隱喻，已婚者哪能隨意行之？果不其然，這位客戶有天登上報紙的社會版，說此人與某女士喝咖啡，竟在咖啡中偷放迷藥，行不軌之事。讀到醜聞報導，嚇出我一身冷汗。公司與私事必須謹守界線，一旦跨越了，經常不見好下場，感謝老天爺冥冥中助我守住界線。之前他偶爾到竹山也一直打電話到工廠，找我出來見面，我都沒答應。

誘惑如煙火，盛開過後只餘嗆眼煙幕，我樂意當黑暗中自己的微光，並相信它會成為日頭。

我頭一次到香港是幾年前陪家華來此與他的大哥相會，兄弟倆因兩岸阻隔，三十多年分離，骨肉重逢的那一幕讓我深受感動，大時代的悲歡離合常在人間上演，家華與兄長幸有重逢之日，但許多親人已無緣再相見，人渺小，無力逆轉造物者編寫的劇本，思及幸與不幸，不禁唏噓……如今為了拓展業務再臨香港，所見所行全是商業職場，初到不同的環境，我總抱持學習

的態度，無非是希望自己繼續成長，事業能在海外發揚光大，創業路能走得更長遠。因為屈掌，是為了手再伸開時，能握住更大的世界。

獨身到香港出差最苦惱兩件事：一是不敢獨自搭電梯，二是不敢獨自睡覺。電梯可以等候他人一起乘搭，睡覺就無解了。我從抵達香港機場起，就不自覺地全身細胞緊繃，坐上計程車到辦公室上班，同事下班後獨自留宿辦公室。這間位在香港島北角地鐵站的高樓房，是公司於一九八七年買下，白天當作辦公室，晚上轉為出差人員的宿舍，省下我與大哥及臺灣同事住宿當地飯店的費用，一舉兩得，眾所周知香港的物價不低。

那時候香港治安不佳，怕被搶劫，一個人不敢獨自搭電梯，白天的辦公樓總能等到其他人共同乘搭；同事們下班後我獨自留下，怕的不是壞「人」，而是「好兄弟」，每個夜晚都苦撐到天快亮約四點鐘才敢放心睡覺，苦不堪言。這事當然不敢告訴家華，若他以此理由反對我出差，阻斷我繼續發展海外事業，可就不妙了。

怕「好兄弟」，看似無稽，然在夜深萬物靜寐時，念頭流轉卻非意志能

管。

當年住在溪頭宿舍，晚飯後大家一起聊天，有些是「好兄弟」的故事，當時聽了不以為意，沒想到在香港出差的夜晚，年輕時聽到的鬼故事竟在腦海盤旋、揮之不去；加上五歲時晚上曾被家人獨留家中睡覺，醒來時面對黑暗的恐懼在心中留下陰影，從此我很怕黑。黑與黑暗，未必同款，但聯結成威脅，夜深時寸寸進逼，我身受此痛，往後對於女性職員出差過夜，一定安排兩位同行，避免女同事因落單而害怕。

不過，對於香港的記憶，也並非全是不愉快的，在香港期間，有一次孫太太陪孫震校長到香港參加國際學術交流會議，孫太太與我應朋友張靜山先生邀約到廣州珠海一日遊，夜晚乘郵輪由珠海出發，到香港已天亮。夜遊珠江海上美景美不勝收，讓我與孫太太留下永生難忘的海上之旅。

另外，有些朋友知道我常往來香港、大陸，託我帶信、帶物資，輾轉接濟大陸親友。家華有位黃姓公務員朋友，經濟不寬裕，仍常託我帶錢到大陸，轉寄給他兒子，幾年後，黃姓公務員鄭重交付最後的請託，一筆錢、一

封信，信裡頭寫著，他年紀大了，在臺灣也有家庭要打理，再無法提供金錢援助，要兒子好好照顧自己。時代動盪，讓不少人在兩岸都有家，心放在哪一邊都是偏心，但命運捉弄，思之讓人心疼、悲傷。

下一代的求學之路

前面提過，我很重視孩子們的功課，心中持有堅定信念：一定要提供優質讀書環境，讓他們安心求學。我認為女人除了扮演「為人妻」的角色外，孩子的教育是身為母親不可推卸的責任；孩子不能是油麻菜籽，任意放生，長年堅持教育優先，我也獲得竹山婦女會會長推薦，代表竹山參加南投縣「三八婦女節模範婦女」，並獲得大會表揚。

為了培養孩子們讀書風氣，兒子翔文小學五年級開始，安排家教陪他做功課，他從小乖巧、聽話，國中成績佳，考上臺北的師大附中，與考上建國中學的國中同學一起住在金華街臺大分配的宿舍，我找了歐巴桑煮飯、打

掃，讓他們安心讀書。兒子順從父母的期望，選讀當年的「丙」組（醫科與農科），我們請來當時就讀臺大研究所的家教李文華老師指導，可惜兒子大學聯考成績不理想，考上屏東農專。幾年後，李文華老師成為中研院院士、中國醫藥學院的校長。

家華認為翔文先在臺灣完成大專課程，將來再出國念書，選擇其他科系。翔文屏東農專畢業後入伍當兵，抽到海軍陸戰隊，三個月的嚴格操練下，瘦了七、八公斤，見到他都認不出是我兒子，心裡有點不捨，但看到他精實健康，間接見證國軍操練嚴謹。

之後他被調為內勤，上下班制，每天下班後積極準備托福考試，還未退伍即通過托福考試，著手申請留學美國。

翔文順利拿到美國愛丁堡大學入學許可，兩年的大學課程畢業後，再到奧勒岡州立大學取得電腦碩士學位。兒子求學過程多繞了一些路，留學時選讀自己有興趣的科系，畢業進入美國知名的大企業ＡＴ＆Ｔ工作，對他後來在美國的事業奠下良好基礎。我也因此反省自己過去對於孩子們的期待，對

171

他們來說是否也會成為某種壓力或誤導，子女得順從自己志向，才能化願景為康莊大道。

大女兒姜旼從小讀書主動、積極，比較不讓我操心，也找了家教指導功課。國三時晚上常念書到很晚，聽她說，有一晚她一直聽到窗外有講話聲，掀開窗簾卻沒看到任何人。她膽子不小，對著窗外大聲說：「你過你的，我過我的，我念我的書不要來吵我，好朋友啊！」她避稱「好兄弟」，怕出聲的人不知陰陽早已兩隔，也不敢告訴父親，怕挨罵。

挑燈夜讀果然有很好的成果，她考上北一女，加入翔文住在金華街的臺北家裡，升上高二時，她哥哥考取屏東農專得南下就讀。我左思右想，不能讓她獨自住家裡，幸運的經朋友介紹，找到當時師大的助教兼碩士研究生王孟群與她同住。孩子們口中的王姐姐與我們全家發展出難得的情誼，幾年後她在臺北結婚，從我們家出嫁，因為她的娘家遠在臺南麻豆。婚後孟群與夫婿留學美國，分別取得免疫學和生化學博士學位，兩人同在德州知名的醫學中心任職，多年來我們仍有聯繫。

現在想起來，這份旅居之緣為長年情分，善緣、善果，有時候求都求不來。

大女兒大學聯考「金榜題名」考取師大音樂系，是竹山第一位考取國立師大音樂系的。姜眨個性直接且獨特，大學時，有次寫報告批評某教授的教學不合理。當年臺灣的教育體制尚屬威權，學生批評老師的後果就是被「死當」。教授查出姜眨家庭背景，她父親有三個官銜，教授於是作罷沒有追究下去。她能獨立思考，對事情有自己的一套看法，如與父親的政治立場不同也會表達，個性、脾氣相似的父女倆偶爾在家裡，爭論一番，看似對峙，也著實對看成趣。

她的畢業典禮，師大邀請家華代表學生家長上臺致謝詞，讓她父親覺得很有面子。畢業後結婚，隨即與夫婿齊赴美國留學，讀完碩士再取得美國伊利諾大學香檳校區音樂博士學位。她很有才華與毅力，當時學校的鋼琴室晚上九點以前滿檔，很難排到練琴的機會，但過了九點，一般學生幾乎沒人敢去練琴，因為大音樂廳的牆上懸掛十多幅歷代知名音樂家的相片，晚上看了

令人不寒而慄。

大女兒不想與同學們搶白天時段，利用晚上九點以後練琴到十二點。她說，當練習結束蓋上鋼琴蓋時，她都低著頭快步離開，不敢擡頭看牆上，因為感覺十多幅相片裡的音樂家已盯著她瞧許久了。還好與鬼魂相處，女兒在準備高中聯考時，已有經驗。

小女兒心地善良，總是替人著想，熱心助人，朋友的事情擺第一，自己的功課放其次。不像兄姊北上高中，我們留下她就近讀竹山高中，為了考上大學，曾經同時安排多位家教老師。她準備大學聯考期間，公司尚未拓展海外，我整天盯著她，哪兒都不敢去，家教老師陪讀，我則遠遠陪伴，不時走近偷瞄。

家華有同感，有次以開玩笑的口吻許願：「如果她考上大學，要殺豬公、謝神、請客。」[1] 大學聯考放榜，她果真考取東吳大學音樂系，是竹山高中第一位考取音樂系的。我與家華非常開心，也慶幸家教陪讀讓她發揮潛力，順利上榜。

朋友祝賀我們的女兒考上大學，問家華是否要還願：殺豬公、謝神？我們想想，殺豬公係殺生，不妥當。剛巧，聽聞小女兒同學家裡發生困難，急需援助，我們改為捐款幾萬元給同學，幫助他的家庭度過難關。酬神需要殺生、轉念助人，則是幫他人重生。幾年後，教英文的王老師特別跟我提起，收到捐款的學生，很感激我們的援助。

小女兒東吳音樂系畢業時，我與家華剛好搬上臺北，我們建議她出國留學，儘快準備托福考試。後來，她通過托福考試取得入學許可前往美國，數年後取得美國北德州大學音樂碩士學位，是她認真取得的，我與家華很高興她終於想通，把念書放在第一位。

孩子們完成學業後，下一階段的人生課題是：結婚成家，兒子與女兒們的婚姻大事，記在下一章。

註1 臺灣的民間習俗，願望如果實現，應備好豐盛牲禮，感謝神明保佑。

多了一個沒有血緣的孩子

兒子翔文從小與我很有話聊，讀國二時有天回來跟我說，以前沒同班過的小學同學林憲同，現在坐他隔壁，每天中午吃便當時總是遮遮掩掩，不願別人看見便當盒裡的菜色，翔文有回不小心瞥見他的便當好像沒什麼菜。

有一天憲同生病了，精神很差，趴在桌上睡覺。我問：「生病了，不是應該趕快去看醫生嗎？」兒子回答：「他們家可能沒有錢帶他去看醫生。」憲同的母親在他小時候過世了，父親做工維持一家溫飽，他有一個姊姊、一個弟弟、妹妹，都由阿嬤照顧。

意識到兒子很想幫這位同學，正向我求救，我當下決定：「你約他騎車出來到吳小兒科，我帶他去看醫生。」原來憲同重感冒，加上營餐不良，吃了醫生開的三天藥治好感冒，但「營養不良」的問題怎麼解決？憲同自尊心極強，不太接受旁人錢財的支助。身體的病，對症下藥好醫，心理的症更得思考周全，拐一個彎抓藥方。

我想了想，透過「便當」也許可行，我告訴兒子：「明天起，每天中午送兩個便當給你，你拿一個給憲同，他吃完的空便當盒你帶回來給我洗。」自兒子升上國中後，每天中午送便當給他當午餐，多準備一個便當，不費事的。

兒子說憲同可以接受，但「送便當」一事得低調進行，不能讓別的同學知道，否則會傷他的自尊心。青澀少年最怕風吹草動，我若是風，也得緩緩吹拂。從此，週一至週五中午的例行「家事」為：上午十一點我趕回家煮飯，準備兩個便當，中午十二點前送去延和國中，再趕回家，十二點十分準時陪家華吃午餐。一年後，大女兒上國一，中午準備的便當變成三個。

憲同很上進，學業成績後來都保持在十名內，國三下學期模擬考成績排在前幾名，夠資格報考臺北的高中聯考。延和國中因考慮升學率，建議國三成績排名前十五名的學生才能報考臺北區，其餘留在臺中區。老師預測憲同的成績能考上臺北的高中、臺北工專、臺北師專，但是三項考試的報名費，加上留在臺北考試的二十多天吃住的費用，對憲同是筆大數目，他家的經濟狀況根本負擔不起。

我不忍優秀的孩子因此斷了升學路，我說我來負擔報名費與二十多天的吃住費用，安排他住在臺大實驗林的招待所，請管理員韓伯伯煮飯照顧三餐飲食。考慮憲同在臺北的二十多天，衣服不夠換洗，我馬上買了三、四套衣服，出發上臺北前一天傍晚六點多，開車送到憲同家中，讓他住臺北時有多套衣服可換穿。憲同的阿嬤看著我送去的衣服，握著我的手，一直稱謝：「真是感恩，我的孫子有妳這樣的貴人，幫他這麼多……妳以後會有好報、大福氣的。」

我沒想太多，只是在憲同需要幫助時出點力，希望他走出不一樣的人生道路。

如果我真有福氣、貴氣，也希望分一點出去，讓一個年輕生命在人生冒險上，知曉他不孤單。

沒人陪考，憲同很爭氣地考取師大附中、臺北工專、臺北師專，一如老師的預測。遺憾的是，阿嬤在他考試期間突然生病、離世，等憲同回到竹山，阿嬤已下葬，連「送終」都沒趕上。憲同父親不願影響他考試，選擇不

聯絡、不通知，事後他父親悠悠地說，那時就算他趕回家，阿嬤也一樣會走，事情不會改變的。

生死有命，富貴未必在天，但至少能在憲同手上。

同時錄取三個學校也面臨抉擇，讀高中花費多，得考上大學才值得；憲同父親說家裡的經濟狀況只供得起他念師專；親戚們建議選讀工專，比較有前途；他父親沒有堅持己見，同意他念臺北工專。

家華出面請同事黃先生安排，幫憲同代墊學費，開學第一天讓他順利去臺北工專報到。為了讓憲同安心念書，不需煩惱錢，將一學期住宿舍與生活的費用存放在郵局戶頭，每週從郵局領一次錢。寒暑假，憲同回竹山找黃先生安排他在實驗林打工，賺取學費與生活費。

五年的臺北工專畢業後，憲同繼續升學臺北科大。兩年科大畢業、服完兵役，考上臺南成大電機研究所，他來看我，我關心問，繼續升學錢夠用嗎？如果有需要我可以幫忙。他說，兩年當兵存下一些錢，尚可支應。

事實證明，憲同繼續升學成大電機研究所是明智的，除了取得碩士學

位，他也娶得聰慧的同班女同學，完成終身大事。夫妻倆學有專精，研究所畢業後一起進入臺中某知名的公司工作，幾年後，憲同離職與朋友創業，太太繼續留在公司，現已高升部門處長，工作能力強但為人不驕傲、有風度。

人與人之間的緣分很奇妙，數十年後我請憲同到上海工作，他的強項是電機控制系統，在我的五金工廠幫忙一年半後，回臺灣照顧家庭，當時他的女兒們正值升學階段，需要父親的陪伴。兩個女兒後來分別畢業於清大與臺大，跟她們的父親一樣會念書。

每年的母親節，憲同都會打電話祝我母親節快樂；平日有時間或過年帶著太太與女兒們一起來看我，我提及當年憲同念書的種種辛苦與毅力，叮嚀她們以後要好好孝順父親。

我的適時援手，讓我多了一個「孩子」，沒有血緣，但有彼此關懷的緣分。

家華也曾幫助過臺大博士班學生。因父親生病，需要醫藥費，也需要有人照顧，林同學打算休學，回去照顧父親。家華覺得休學很可惜，應該繼續

讀博士班。家華當時有國科會的研究費，安排林同學參與研究，一個月可領一萬多元供他吃住的生活費；另外，當時家華剛巧幫國立編譯館編寫完一本書，收到十萬元的稿費，他將這十萬元給了林同學當作他父親的醫藥費與生活費。後來林同學順利取得博士學位，目前任教中部某大學。

助人為快樂之本是老生常談，直到自己介入且實踐，才知道幫助他者建造他自己的花園，也是一片美麗的風景。

當年的蓋山小鎮

一九八五年從啟德機場搭乘港龍航空飛抵福州蓋山機場，心裡滿緊張的，此趟是我這輩子初次踏上對岸土地，家華生於此，我父親年輕時也曾到此。兩岸因政治因素，以前總感覺大陸比月球還遙達。當時，大陸剛開放，所有人穿著制服，全是素色，只有藍色、灰色、白色，所見所聞不同於臺灣與香港，我心想又是一個絕佳的學習機會。我與大哥非當地人，花費只能使

用「外匯券」，當年的種種與如今大陸的繁榮經濟相比，真是不可同日而語。

在福州市蓋山的機場附近租賃當地工廠的廠房，竹子原物料來自武夷山，由當地工廠生產，我們主要做包裝與檢驗產品，為了確保品質符合日本客戶要求，從竹山工廠派去一位技術主管，長駐福州蓋山。產品完成後走海運，船隻由福州馬尾港轉香港碼頭卸貨，再轉運日本及其他地區。大陸開放初期，申請設立公司不易被核准，只好借用福州進出口公司的名義，外銷日本、美國與義大利。產品維持竹製品，有烤肉串的竹串、竹筷、竹飯勺、水果叉及牙籤，較之在竹山的營業額成長兩倍之多，讓我見識到走出臺灣、擴展大陸的威力。

有樁美事值得在此一提。公司派駐在蓋山廠的第二任技術主管王先生，是單身許久的王老五，他上任兩個月結識當地姑娘，交往後順利娶得美嬌娘，成就一段好姻緣。

當年的蓋山小鎮，非常歡迎外國企業投資，禮遇臺商，因外資可為當地帶來許多就業機會。記得有一回抵達蓋山，當我領完行李走出出境閘門，見

幾人拉著大紅色橫布條，上面寫著：「歡迎詹琇琴女士蒞臨指導」，機場大廳裡站滿人，拍手鼓掌、迎接我。這輩子從未如此被抬舉，有些不習慣，但我能理解也接受他們表達的感謝之意。

一九八五年起，每年春節過年前，我都需要到福州工廠，支付貨款給廠商，讓工人人回家好過年。不似今日能方便使用「微信支付」、「支付寶」，當時都以現金，人民幣紙鈔面額小，有十元、五元、一元、五角等等，數年後才有一百元、五十元面額的紙鈔。紙鈔的面額小，支付同樣金額的紙鈔數量變大，需要用三、四個麻袋才夠裝，我戒慎小心、謹慎行事，很擔心被搶，心理承受極大的壓力。

「財不露白」自古有明訓，但每年春節前，為了能讓員工欣喜返鄉，我都得明知故犯，來一遭。

坐飛機出國之於我，從來不是休閒，而是工作，出差期間沒有多餘的時間與心思到別處旅遊。加上公司的財務都是我負責，得確保自己平安無事，不能連累家人與公司，五年裡，偶然的機緣順道去過一次千島湖與武夷山。

神州壯麗風景自幼嚮往，兩岸來返多年，尚未為了嚮往而踏上旅程。

家華有天問我，是否可提供就業機會給貴州的大哥？多年來他感念當年大哥親自送他在上海乘船到臺灣，造就後來的發展；我衡量工廠人力需求，順利安排他大哥在蓋山工廠看管貨源倉庫，前後有五年時間。

「緣」來如此：宜靜的故事

不只事業的延伸，也因公司業務有機緣結識當地人。宜靜（化名），福建邵武人，一位高職畢業的年輕女孩，父親是福建邵武村的書記，為了創造村民工作機會，設立工廠生產竹製品，接收竹山工業區運去的機器設備，成為我們的代工廠。宜靜聽從父親安排，單身一人到福州市馬尾港擔任報關員，與我們有許多業務往來。我與她一見如故，定期出差福州時，晚上她來陪我、與我作伴，我視她為晚輩般疼愛，她對外人總是說，我是她「乾媽」。

當時不少大陸女孩很羨慕臺灣的生活，宜靜也不例外，她與臺灣派去的

主管談戀愛，但主管的母親反對兒子娶大陸人，強迫兒子提分手、回臺灣。宜靜無奈接受，去機場送行回來時一臉愁容，我眼見她傷心難過，心裡著實不忍。

那年我依例在春節過年前去福州支付廠商貸款，家華從臺北來，我知道宜靜尚在情傷，留下跟她一起過年，她邀請我們到她的家鄉邵武，並安排到武夷山一遊。

那晚住在武夷山溫泉旅館，她提起傷心事仍是淚流滿面，我為她打氣鼓勵，勸她想開，不要再傷心，這種「媽寶」男孩不值

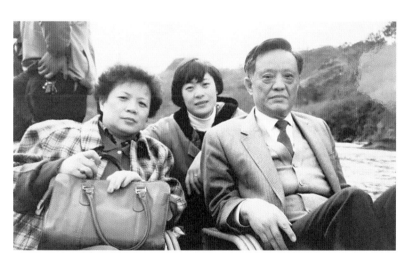

某一年的大年初二，家華與我偕同我們的「忘年之交」宜靜同遊武夷山。

得留戀。

宜靜很爭氣，振作起來專注工作，她日文佳、工作能力強、應對得體，贏得日本客戶信任。社長對她印象很好，得知她想去日本念書，主動當她的保證人，讓她如願赴日本留學，照顧她待她如女兒一般。那時公司已結束福州業務，我已搬至上海。

宜靜日本留學四年後，專程帶著「準男友」到上海看我，讓我鑑定。她事先跟我說，如果姜媽媽看過覺得好，她就接納他。她留學時認識這男孩，來自南京，長得一表人才，我跟她說，這位男孩很好。兩人後來結婚，一起留在日本工作賺錢，聽我的建議，買房置產，幾年後才回國選擇居住上海。

宜靜在日本時，「臺灣媽寶」的母親曾來找過我，希望我說服宜靜重新接受她兒子。

原來，那位母親知道宜靜去日本留學，得到日本公司的器重，對她完全改觀，讓兒子飛去日本想要挽回，可惜被拒絕，宜靜正與來自南京的男孩交

緣斷，不需要過度悲傷，很可能真正的深緣，還埋伏在後面。

往。「媽寶」告訴母親，請姜媽媽出面也許事情還有轉圜，因為宜靜很聽從姜媽媽的意見。

我說，不可能挽回了。那母親竟怪我，當年在福州時，怎麼不告訴她，讓她兒子娶宜靜呢？我當場語塞，不知如何接話。

看人，不能只看後來的榮耀，要緊的是，能否鑑識一個人當下的潛能。

在上海，我與宜靜維持母女般情誼，互有往來。她與夫婿剛到上海時，諮詢我何處可買房，找我幫忙出具證明取得貸款；後來又找我察看另一間房，位在正興建的地鐵站附近，我看地點很好，也買了一間，如今已漲了十倍以上。她常說我是她的貴人，還好當初聽了姜媽媽的話，才有今天。

貴人與否，在於雙方信任與互動，貴的對面不是賤、不是貧，該是至真至誠的一個「貴」字。我很欣慰，當年宜靜找回自信，沒有繼續鑽牛角尖，憑藉自己的努力，如今得著幸福。

發現機會，提前布局

在福州五年，我們沒有設立自己的公司及工廠，而是租當地工廠做包裝、檢驗，再借用福州進出口公司外銷日本，除了因當時大陸的法規對外來企業尚有限制，幾位股東也考量福州是否適合長期經營？福州馬尾港口小，貨物必須先運到香港，再換大船轉運日本，相當不方便，增加很多成本。如果不必轉運香港，可省下許多時間與金錢。

於是，大哥去了幾趟上海，覺得大上海區的港口腹地及種種資源都優於福州，竹子原物料取得也不是問題，日本客戶無所謂在何處設廠，只要求產品的賣價有競爭力。一九八九年夏天，家華暑假期間，陪我出差上海，這城市早就不同於當時「少年」家華見到的樣貌，我們去徐匯區瞭解當地工廠、觀察港口等商業環境，很是滿意。

從上海經香港回返臺北的旅途中，我一直思考、琢磨著⋯⋯需要多少資金，才能讓事業進駐十里洋場的上海⋯⋯

第 六 章

拓展上海深植企業

一九九七年家華自臺大教職退休,搬來上海,
我們同進同出,
結束前十年的遠距夫妻生活。

複製成功經驗

一九九○年夏天我正式進駐上海市，中國的經濟、金融、貿易和航運中心，面積約等於二十五個臺北市，簡稱「滬」，別稱「申」。身處大城市，格局很不一般，直覺未來有許多發揮空間，但卻未曾料想自己在這風華城市一待就是整整二十七個年頭，事業多次轉型，產品從竹製品、木製品到五金製品。

人生的每一個停駐，猶如小說章節，自己就是說書人，只不知後來的劇情。

我們將福州蓋山的營業模式如法炮製在上海：在徐匯區租用當地工廠，一樓是廠房，二樓是員工宿舍，除了報關人員、財會人員與公關人員雇用上海當地人外，大多數是外地員工，剛到上海幾年我也住宿在員工宿舍。此時的我全心專注在工廠，拋開家事雜務，單身在外地雖然辛苦、孤單，思念家人，但也有一份久違的、難得的自由自在，可以放手拚搏事業。畢竟，一個

家的美好是美好，一個人的孤單也有美好的時光。

自武夷山與浙江安吉取得竹子原物料，做檢驗與包裝，我安排家華三哥的小兒子來上海工作，讓他負責工廠採購。初期借用「浙江嘉興進出口公司」名義外銷日本、歐洲與美國，貨品不再需要轉運香港，直接海運國外，省下金錢與時間。當時出口近洋到日本的，在吳淞港出發，遠洋到歐美的，在外高橋碼頭。後來洋山港建設完成，慢慢取代吳淞港，如今的吳淞港轉變為郵輪碼頭。都說人世流轉，殊不知港口也有移轉的潮流。

一九九二年一月與中方合作成立「上海義興竹木業有限公司」，有了自己的工廠與進出口公司、員工百餘人，竹製品外銷日本依然是最大宗。因應日本客戶需求，同年十月在大連成立「拓泉木製品有限公司」，主要產品是木製筷子，從當地國營企業購入木筷半成品，檢驗品質與包裝，再外銷日本市場。於是，我的出差行程又多了一處，從上海飛大連約兩小時，出差的晚上住在工廠宿舍，有許多員工作伴。這期間，我安排家華三哥的大兒子到大連任職經理，負責包裝廠的管理工作。

一九九二年一月，大陸領導人鄧小平同志的南方之行，視察南方沿海等城市，包括上海，發表多次重要談話，提出加快改革開放步伐，大陸開始發展有中國特色社會主義的市場經濟。這股改革開放熱潮由南向北，旋風似地席捲全中國，在經濟上形成強烈的號召力。我有幸遇上百年難得的機會，順著此波創業潮的巨大商機，在上海陸續成立幾家公司與工廠，有以竹山「義興竹木」與中方合作，也有我個人獨資。

造化有大有小，跟上大時代順水行舟，屬於大造化了。事業移轉上海後，公司營業額與在福州時相較成長約五成，成績屬不錯。但竹製品業終歸是依靠人工的輕工業，頗受氣候溼氣影響，如遇颱風等天然災害，得承擔損失。我腦中一直思考著轉型，覺得不該繼續做大量依賴人工的產品，至少有一半應轉為自動化、技術性的行業。

另一個原因，我不想留給孩子們勞力密集的傳統竹製品工廠，他們都是留美的博士碩士，事業不轉型，我覺得對不起他們。此時，我也有一個感想：企業草創時期，是蹲住泥土先求發芽生存，但企業不能永遠留在草創，

必須轉骨茁壯。

年輕時，曾與家華參觀當時臺灣第二大牛皮紙廠，此知名紙廠嚴董事長（化名）是家華的好同學，為人忠厚，依靠父親的豐沛財力創立這紙廠，他接手管理。那天我們受邀參觀紙廠的生產製造，很佩服及羨慕嚴董的事業規模，他熱情招待我們餐敘。嚴董的紙廠收購鄉下麻竹為原材料，製造牛皮紙，雇請大學同學擔任廠長，廠長的太太是會計人員，本以為同學誠信可靠，未料廠長夫婦利用職務從原材料購買過程中牟取私利，導致紙廠周轉不靈，公司最終關閉，父親的財力也挽救不了。

聽說嚴董後來一蹶不振、落魄不已，家華與他失去聯絡。我很感慨他的人生際遇，領悟出：即使家世好條件佳，經營事業還是需要管理智慧與拓展事業版圖的氣魄，放眼未來，一時的風光並不代表永遠的順遂。家道中落的「落」，於嚴董來說是交友不慎、識人不明，我也知曉自己的世道前途，必也十面埋伏。

如果有機會，在上海我應該順應時勢、積極轉型，才能延續事業，不讓

那個「落」字近身。

孩子們的成家之路

大女兒讀師大時經同學介紹對象，認識後交往，初次帶男友梁建銓（後來成為我大女婿）跟我們見面，正巧家華的三姊加入家庭聚餐。餐畢我與家華送三姊回家途中，三姊對男孩品頭論足了一番。家華聽完，表情嚴肅地回她：「我家女兒選先生，是她的決定，ㄚㄚ（大女兒的乳名）喜歡就好，我們不能有太多意見。」我嚇一跳，家華平時尊敬、聽從他三姊建議，罕見以此態度回應。

家華疼愛女兒，只要女兒喜歡的對象，他都支持、沒意見。也許，當年父親反對婚事讓我們嘗的苦，他不忍心女兒承受。我在旁很為女兒高興，慶幸家華沒有被三姊影響。

得到父母親的首肯與支持，大女兒師大畢業後在一九八六年結婚，比哥

哥翔文早幾年。婚後與大女婿留學美國，雙雙取得博士學位，ＹＹ留學期間生下兒子，家華與我升格為外公外婆。

前面提過兒子從小貼心，母子倆無話不談，他覺得自己是長子有責任照顧母親，高中起離家到臺北，大專遠至屏東念農專，出門在外都會打電話回家報平安，多年來這個習慣一直維持著。他在美國留學時，每星期與我通一次國際電話，那時的國際電話費很貴。在奧勒岡州讀碩士第一年，我問他有沒有交女朋友，他說很忙沒時間，媽媽如果看到不錯的女孩，寒暑假回臺灣時再約見面。

有次閒聊中問起好友臺大復健系詹美華教授，可有合適的女孩介紹給翔文。詹教授的先生是市立中興醫院林院長，夫妻倆喜歡帶小孩去溪頭度假，多年下來與我成了好朋友。

詹教授提起她有位學生目前任職榮總醫院復健師，南部嘉義梅山人，誇讚這女孩優秀、乖巧。兒子放假回臺灣，詹教授安排年輕人見面、認識，翔文短暫假期中，兩人吃飯看電影幾回。翔文回美國後，與她維持遠距交往，

互通書信。一年後，我看時機成熟，徵得翔文同意，敦請詹教授前去女方家提親。女方家長想培養家裡最會念書的孩子，當上醫生，而且女兒已報考那年的「學士後醫」考試2。過了半年，女方家長知道女兒與翔文持續交往中，兩人已論及婚嫁，終於同意答應婚事。緣分這件事很奇妙，有時候就算月老忘了牽姻緣線，我們代班，也能成就人間美緣啊。

翔文與慧霙結婚時，家華已卸任實驗林處長職位，我們在臺北宴請賓客，非常開心兒子順利完成終身大事。親家母不捨慧霙出國，結了婚媳婦跟隨兒子回美國，當時翔文已取得碩士學位，留在美國就業。慧霙剛到美國時申請就讀別州的研究所，週一至週五兩人分開，週末才相聚。讀了一年她放棄，後來取得美國復健師執照。我這媳婦好得沒話說，很配合翔文，支持他創業，與他同甘共苦，娶到賢慧好媳婦，是我們姜家的福氣。

人海中尋覓另一半的意義，也在於此。

那個年代，許多人喜歡娶學音樂、彈鋼琴的女孩為妻，覺得學音樂的女孩氣質好。小女兒念完碩士從德州回臺，不少人幫她介紹對象，但她都沒

看上。她接受大學同學王國唐（後來成為我二女婿）的追求，戀愛結婚，一九九五年在臺北出嫁。

三個孩子先後婚嫁，我與家華完成父母為兒女「成家」的義務。成家而後有家人，子女再各自成家，個人再也不是一個人，而蔚為家族。

三個男生的宿舍

一九九二年大女兒獨留美國攻讀博士，大女婿帶著三歲的外孫暘暘回臺北住，當時我已進駐上海，每月在臺北停留不到兩週，臺北家裡大多時候就是家華、大女婿與暘暘，老、中、小三個男生的「宿舍」。我雇請梁媽媽打理家務，每天梁媽媽烹煮晚餐後離開，由大女婿接手晚餐的瑣碎家務及三人的

註2 不同於大學聯考錄取的一般醫學系，讀六年課程，當時臺灣為了培養更多醫師，有幾所特定大學的醫學系是讀完四年大學後報考，稱為「學士後醫」，再讀四年課程。

早餐。

大女婿週一至週五必須趕著八點半上班，不忍一大早吵醒暘暘送他上學；資深教授的家華可將授課安排在九點鐘以後，於是，早上由家華帶著三歲的外孫到臺大附設的幼稚園上學，暘暘下午三、四點放學被接到家華的教授辦公室，爺孫倆傍晚一起回家。這段爺孫接送相處四年時光，直到大女兒取得博士學位回臺，暘暘上小學後，ＹＹ全家三口搬出。一直以來，家華很疼愛暘暘，泰半源自此四年的朝夕相伴，與兒孫的相處、親疏、應珍惜當下，不能強求。畢竟，親情哪能捨近求遠，一分一秒的親暱才是當下。

大女兒留美續攻讀博士期間，利用暑假回臺北，假期結束返美，暘暘黏著他媽媽，跟著大女婿到桃園機場送行，大女婿送暘暘回家後再回公司上班。暘暘從機場回來關上房門，好一會兒不出來，我於是好奇敲門，推門一看。

「暘暘，你怎麼在哭？」

「我想念媽媽！剛剛在機場，不能哭。因為跟爸爸約好：在機場，不准哭，否則以後不帶我去機場送媽媽。」

「原來是這樣。好吧，那你盡量哭吧。」他真的嚎啕大哭起來。掩上門，心疼他小小年紀得忍受與母親分隔千里，更難得他才幾歲，已經信守「男子漢的約定」。

後來聽大女兒說起，她在美國讀書時，週一大早得離家前往幾小時車程的城市，週五才回家。當時未滿兩歲的晹晹通常早上睡醒，見不到媽媽哭著找她。

我在臺北的有天半夜，隱約聽到晹晹的哭聲叫我婆婆，我以為是夢境，但哭聲愈來愈清晰，我搖醒一旁的家華，問他可聽到小孩哭聲，接著我起身走出臥室。昏暗的客廳裡，晹晹抱著小棉被，哭著問我：「婆婆，我可不可以跟妳一起睡覺？我不要跟爸爸睡。」我連連點頭：「好、好，你進來跟我一起睡。」

原來，父子倆那晚吵架，晹晹被責罵，心裡委屈，拖著小棉被，站在客

廳哭著喊婆婆。我心想，讓父子暫時分開一晚也好，沒有妻子與媽媽在身邊的大女婿與外孫，真是難為他們了。

事業轉型：從木製品到五金製品

臺中有家木製品工廠，我們尊稱老闆為「丁伯伯」，幾年來購買他的木製產品外銷日本。丁伯伯年紀漸大，體能不再，但他的女兒不想繼承工廠。我評估，覺得這是一個轉型機會。與大哥商量後，同意由我和「義興」出資買下機器設備，丁伯伯以技術參股，移轉產品製程技術與客戶訂單，於一九九四年成立「上海吉德日用品公司」，產品有茶杯墊、沙漏計時器等。把握機會，我將事業做第一次轉型：由竹木業轉為木製品業。

成立了木製品的公司及工廠，如何經營是下一個考驗。正巧裝潢我上海房子的趙先生，木工做得精細、技術專業，趙太太也協助先生採購木工材料多年。我多次考慮後，雇請趙氏夫婦加入吉德，趙先生當廠長，負責將產品

做出來，趙太太成為我的特別助理。隔年經朋友介紹，雇用另一位得力助手莊經理，負責採購事務。

從前，我聽聞過「臺灣經營之神」王永慶先生善用好人才的理念：重賞必有勇夫。我將這觀念用在吉德的經營管理，過年時發給一年年薪的大紅包，趙廠長與莊經理短短四年把工廠運作起來。

重賞，表面上是金錢與數字，若缺乏人性與人情，跟教條無疑，重賞原則於我，是軟與硬的雙重思索。

一九九四年兒子與媳婦搬至上海，參與吉德初期的工廠設立、產品製造，兒子擔任董事長，媳婦協助管理。二女婿王國唐於二○○二年、小女兒在二○○四年帶著一女一兒先後到上海並加入吉德的經營管理，後續發展記在下一章。

竹山有個做五金的朋友許董想到大陸投資，知道我在上海已耕耘五、六年，來找我合作。他有五金產業的技術，我有上海當地的人脈，我認為五金製品較之木製品，會更自動化、具專業技術。於是，一九九五年一月成立

「上海騰宇五金工具有限公司」，租用中方廠房合作。這是第二次轉型：由木製品業轉進五金製品行業。

同年十二月，我運用政府收回中外合資廠房的補貼，成立「上海騰嘉五金製品有限公司」，在上海郊區買一塊土地並建造廠房，擁有五十年使用權。

竹山股東派來上海擔任騰宇總經理的人不懂五金製品技術，他也拿不出訂單，初期建廠的種種艱困，超出預期太多，非三言兩語可說盡。兒子與媳婦在上海的兩年多，負責五金製品的工廠經營；大女婿梁建銓二〇〇三年初來到上海加入騰宇及騰嘉公司，負責研發與品管。後續發展記在下一章。

注入第二代的力量

兒子取得碩士學位後，進入當時美國最大的電信公司ＡＴ＆Ｔ擔任電腦工程師。一九九四年兒子向我表明不想再當上班族替別人打工，他想擁有自己的事業，趁著年輕，到上海拚搏個幾年。

兒媳兩人想創業我當然支持，但他們都是高學歷，當時我在上海做的傳統產業業大多屬人工密集，是辛苦的行業，我不忍心讓他們吃苦，思來想去心裡很糾結。另一方面，我很開心不再孤身一人在上海，有家人加入一起經營。兒子從高中離家求學、當兵出國留學，至今，我們母子沒有機會日日同住一個屋簷下，如他年幼時的朝夕相處。

以前同處一個家，狂風暴雨父母一肩扛，現在不同，有兒媳跟我站在同個陣線。這事觸動我內心，看似細微實則巨大。

沒多久他果真辭去工作與媳婦一起來上海，加入與我打拚的行列。當年上海居住環境、交通設施等仍屬克難，不如二○○○年以後便利。兒子與媳婦認真學習工廠與公司的經營管理，與我日日討論公司業務。有次工廠發生火災，我正巧回臺北，兒子頭一次處理棘手的工廠失火，不像我以前在竹山時處理過幾回竹子工廠的火警，所幸無人受傷，但著實讓他上了一課「震撼教育」。

看著兒子與媳婦辛勤的身影穿梭在吉德、騰嘉與騰宇的工廠間，更讓我

確定：事業轉型已經刻不容緩，我要繼續找到合適的產品，事業之路才能走得更遠更長。

就像我與兒子，以前我保護他，現在他也可護衛我。

吉德工廠從工人培訓、生產運作與管理漸上軌道，我、趙廠長與莊經理三人將工廠運作得順暢。有了產品，下一步是尋找銷售市場，我直覺認為可以試著開發美國市場，木製品及五金製品找訂單的重任就交付給兒子。

一九九七年春天，在上海已待兩年多的兒媳，整裝回美國開始艱難的任務：找訂單，開拓美國市場

兄妹分家不分情

多年來我與大哥各司其職。我主內他主外，我負責財務資金與行政管理，大哥負責行銷，與客戶維持關係及開發新客戶。大哥的兒子留學日本，一九九六年主導臺北義興公司在日本成立分公司。大哥耕耘日本客戶人脈數

十年，讓義興穩住日本市場，功不可沒。

另外，大哥在大陸每一省都想投資「插旗」，擴張野心愈來愈大，讓我的財務壓力變大，吃不消。兄妹對幾件事意見相左，偶有爭議。夜深人靜時我反覆思考，我的創業路能走到今日局面，得感激大哥邀我入股合夥。當年大哥找找，不忌諱我是女流，讓我闖蕩實踐自我，女人終也有自己的一片天，如今兄妹各有想法，天候悄悄改變了。

合夥經營多次懇談才議定，而今「分開經營」更需要推心置腹，真誠交換意見。手指伸開去，指向五個方向，握緊了依然朝向掌心，而且伸得愈長，能夠掌握跟合作的契機也更多。分開的只是企業、理念，兄妹情誼永遠不分家。

與大哥分開經營後，公司頓失銷售端，無形的壓力排山倒海而來。在臺北家中發燒十多天，昏沉沉、無法思考。有天上午，突然有一個聲音督促我去行天宮，隨即搭小黃前去。入廟後靜穆的氛圍讓我整個人放鬆，跟著排在等候「收驚」的隊伍；輪到我時，穿藍衫慈眉善目的婆婆，雙手持香，以手

臂在我前胸、背脊輕觸，奇蹟般如有神力，我的頭漸漸不昏，身體輕盈了起來。

人的苦惱神明都懂，祂會在神祕時機透過蛛絲馬跡，給信徒希望。

打起精神，創業路還是要繼續走下去，有困難找解決方法，我從未悲觀過。兄妹分家時賣掉竹山義興工廠，我分得一些資產與貸款債務，但因上海工廠尚未製造足夠的產品提供銷售，公司營運周轉金仍有缺口。

當時公司收入來自三方面：臺北公司的蘇小姐每月自大陸（義烏或上海）進來一貨櫃的雜貨商品到臺灣，交給大盤商銷售，產品如鋁製雪平鍋及各項雜貨；曾在義興擔任日語祕書的詹小姐負責日本線接單，與原義興工廠的日本客戶合作，她在上海採購木製貨品，如茶杯墊、毛巾墊等外銷日本；上海的莊經理負責將吉德生產出的產品內銷大陸市場。

一個房子有四面牆，但三支腳也能立鼎，這是公司當時的狀況。

「養兵千日，用在一時」，蘇小姐雖是公司會計人員，做業務、推銷產品卻很在行，及時支援公司業務。詹小姐因先生不願意她外出上班當職業婦

女，先前辭去義興工作，她畢業於東吳大學日語系，日語能力佳，具敬業態度。我知道她是好人才，與大哥分開經營後，我親自打電話說服她加入公司，負責日本業務，她可在家上班。之後證明我的判斷正確。詹小姐搏得原日本客戶信任，將訂單轉給我們，公司繼續銷售日本市場。

在關鍵時刻，我更相信「重賞之下必有勇夫」，正如臺灣有句諺語：有做唔食（無吃）留不住人。我決定公司以抽佣（成）計算方式，分給員工業績獎金。

人人都是夥計也是頭家，為公司、也為自己打拚。

如今回顧那段日子，很欣慰我與公司團隊靠著無比的毅力安然度過難關。

家華退休，搬來上海

從一九八八年我開始定期出差香港與大陸，住在臺北家裡的日子每月不超過兩週，與家華分隔兩地、聚少離多，他只在寒暑假來上海小住。

一九九七年家華自臺大教職退休，搬來上海，我們同進同出，結束前十年的遠距夫妻生活。

家華自一九五五年起，四十二年的公務生涯劃下休止符，包括在臺大當教授的二十餘年3培養許多傑出人才。其中一九九九年上任實驗林處長的王亞男，臺大畢業後續讀碩士及博士並取得博士學位，她在竹山實驗林工作多年，時任處長的家華給予她許多指導，也因此與我熟識。家華離開實驗林處長後數年，王亞男亦接任實驗林處長一職。臺大溪頭實驗林管理處迄今歷任十九位處長中，王處長是唯一的女性，且任處長職長達十五年，家華任處長職位亦是十五年，師徒兩人擔任實驗林處長年資合計三十年，足足半甲子。

在上海管理工廠營運忙碌，一九九七年暑假我還是撥出時間回臺北，參加家華的退休歡送會。學生們不捨姜教授退休，精心籌劃的歡送會離情依依，濃郁的溫暖，讓一向嚴肅的家華眉宇間多出溫柔的線條。有位學生一本正經問：「老師，您退休搬到上海，是否要加入師母，開展事業的第二春？」學生料中了。家華搬來上海後，每天到工廠現場走走看看，他有多年管

理經驗，幫我找出問題；另外，家華很有威嚴，員工比較怕他，見到他來巡

視，大家不敢摸魚、打混。

　　不曾料想到我的女兒女婿們幾年後陸續也來到上海，加入我與家華，分別各自住在自有的別墅裡，暑假時兒媳一家從西雅圖來上海出差、度假，有了新生代的六位孫子女們，姜家從竹山的一家五口增為一大家子共十四人。家擴大成為家族，我也心心念念著轉型，究竟該從研發產品或是改變營業模式著手……

第 七 章

家族聚上海共創光榮

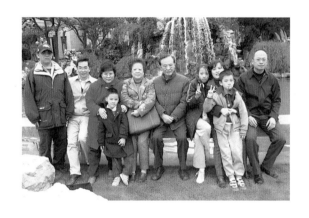

每個週日全家一起到外面餐廳聚餐、享受美食，
上海西郊賓館及一些知名餐廳皆有我們的足跡。

危機就是轉機，不忘初衷

因著大家的努力，木製品工廠在四年後運作起來，順利製造產品，開始銷售。原股東之一的丁伯伯因年事已高，投資兩年後退出吉德的股份。起初幾年，靠著吉德的營收來支撐五金製品業的騰宇與騰嘉初創階段的運營，特別是大陸政府優渥的「創匯退稅」4 制度下在初期更幫了大忙。

吉德從二〇〇二年至二〇〇八年，六年間彌補低利潤的日本市場，外銷日本雖然數量大但因競爭激烈，較以往利潤已降低許多。外銷日本在於為品牌鍍金，然而薄薄一層成色足，斤兩顯得不夠。

五金製品工廠的生產技術與訂單原本寄望竹山派來的總經理，可惜都落空了。那幾年外銷市場變化讓我更領悟到訂單的重要性及生產技術和產品品質管控必須同步進展，故果斷決定：工廠我來負責，兒子與媳婦回美國尋找客源、爭取訂單。萬事起頭難，他倆從零開始，兒子專心開拓市場，媳婦辭去工作協助行政管理與處理帳務。但開拓美國市場談何容易，兒子跑業務常

吃閉門羹，進不了別人的公司與工廠。好不容易拿到一點釘子的訂單，產品運到美國卻發現品質有問題，我請竹山的技術人員趕來上海工廠也無法解決。

越洋插旗，卻發現風勢沒有站在我們這邊，垮著一張臉，垂頭喪氣。

經人介紹天津李廠長，他雖已退休但有多年做鋼釘的經驗，接受邀請前來上海加入我們的團隊。原以為李廠長可以完全解決釘子品質問題，可惜產品依舊達不到美國客戶對產品規格及品質的要求，屢屢被退貨。兒子非但收不到錢、流失客戶，還得常常接到客戶的抱怨電話：「你做的那個是什麼貨呀？」害得他不敢接聽電話，很是洩氣。

雄心壯志更需要披荊斬棘，只是此刻荊棘竟在腳下。

難堪的狀況持續兩年後，兒子與媳婦飛到上海找我商量，他們想放棄事

註
4

「創匯退稅」為一九九五年起，大陸政府鼓勵企業外銷產品、創造外匯，以退稅方式退回給企業，目的在增強出口產品的競爭力。因應國際外貿情勢變化，每年退稅的稅率不同。將國內的增值稅以退稅方式退回給企業，目的在增強出口產品的稅賦，

業，回去應徵美國大公司的電腦工程師職位，重新當個上班族。

我能理解他們的沮喪，卻認為不應該這麼快就放棄創業的初衷。記得當時我對翔文與慧霙是這麼說的：

「你們好歹也撐了兩年，沒要求你去借錢。我咬著牙回臺灣調頭寸，要顧臺灣也要顧上海。」

「該給的薪水也照樣給你們，後端沒做好的我們一起想辦法解決，你們在美國也做出了成績，拿到訂單了呀。」

「人生能有幾次從頭來呢？以後如何能出人頭地？」

他們被我說服。初衷之於人生，是關鍵核心，也容易倉皇間彼此遺棄。

兩人回美國後翔文持續找客戶，慧霙繼續協助經營。過一陣子，翔文接觸一家做「塑膠片釘子」的公司，因美國人工成本高，得知我們在上海有工廠，有意將該品項的生產委外給我們，再運至美國銷售。塑膠片必須符合耐熱、耐寒，且用重物打不破碎的品質要求，我們將打造的塑膠產品必須突破塑膠本質的脆性，且具有一定的韌性。

曙光終於出現了。李廠長接受任務，花半年時間，鍥而不捨於終於將樣品經過客戶驗證核可後達到要求標準。於是客戶結束美國工廠，將塑膠片組合釘的生產完全外包給我們，雙方約定一次訂貨至少三個貨櫃，不需開立信用狀，只要船運公司開具的提貨單就可以向客戶請款。

找到客戶，產品品質被認可，接下來的考驗是：需要資金購買材料，初估至少生產三個貨櫃的塑膠片釘子，兒子很苦惱：沒有錢怎麼辦？我說我來想辦法。當年在上海，臺商無法向當地銀行取得貸款，於是我飛回臺灣竹山找臺灣企銀的經理調度資金，需要三個月的周轉金共六百萬元臺幣。經理瞭解情況後很給力答應借錢，因美國客戶是營運良好的大公司，我以個人信用做擔保取得貸款，並向銀行承諾第四個月起就可以還款。

後來事情的發展如我預期般的順利，很感激臺灣中小企銀的及時支援，至今，雖已完全遷離竹山，但國內外的資金往來及匯兌作業仍保持，與他們有業務往來。竹山做為我事業的發源地，並且適時給予活水。

兒子接到我的報喜電話，非常高興，可以放心接單，將訂單交給上海工

廠生產。李廠長用心顧好塑膠片品質，贏得美國客戶信任，不再有被對方退貨的窘況。每個月至少出貨三個貨櫃，一貨櫃售價美金四萬多元，需求旺盛的月分，曾經最高有十個貨櫃的出貨量。

半年後，我還清竹山臺灣中小企銀的借貸。為了降低人工成本，我評估產品的生產程序，決定逐漸將圓型塑膠片組合釘轉給其他工廠代工，只留下製作其他工業用鋼釘的部分。大約兩年時間，將前幾年的虧損全部賺回來。

事情做對了，果然連本帶利贏回來。

幾年來在上海與美國的努力耕耘，終於得到甜美果實。當時騰宇每個月固定數個貨櫃出貨到美國，不只我，家華參與其中也非常開心。

面對難題，堅持做對的事情

家華搬來上海後，對公司與工廠的經營與管理，與我在經營事業上看法不盡相同；他數十年在公務單位的想法與做法，不一定適用於企業，公家資

源和私人資源畢竟大不相同。商場如戰場，加上人脈關係是我數十年點滴建

立的，他很不容易插上手。起初幾年，我們經歷諸多磨合與溝通。大多時候

我自己決定事情，如果他的意見行得通我也會接納，行不通我就自己決定。

夫唱婦隨歷經企業闖蕩，儼然男女有別，我已經花了時間、精力、擘劃

人生版圖。

家華擔任實驗林處長達十五年之久，已習慣很多事都是經他拍板決定。

有一回因生意上沒有聽從他的意見、某件事沒有配合他，他感覺沒有舞臺，

生氣說不幹了，整理行李要回臺北。我放下身段慰留，說盡好話給他臺階

下，幸好他不再堅持。雖然無法事事依循家華。但他的投入為企業經營加

分，模範生也需要師長背書，他有威嚴，曾是臺大教授的身分贏得大家尊

重，員工看到他來巡視都比較用心工作，顧客與廠商也因此覺得我們工廠水

平高，不是黑手出身。

幾年後，女兒女婿與外孫們搬來上海，讓家華的心更安定了，不再一衝

動就想獨自搬回臺北。

騰宇銷售塑膠片釘子到美國賺錢一事，竹山的股東當然知情，有天兩位股東出差來上海，我原以為他們只是來巡視工廠經營，不料卻有其他目的。

騰宇前三年艱困經營期間已將原股本用盡，第二次增資時竹山的股東們都放棄投入資金，先前派駐的總經理也辭職了。

起初不知兩位股東來意，以為僅是與股東的平常談話。之前家華曾參加過股東會，討論時他的表達比較直接，場面氣氛易弄僵。後來林姓股東建議，開股東會不要請姜伯伯上場，討論事情比較和緩。於是這回我獨自一人與兩位股東在會議室開會，家華沒有加入小型「股東會議」。討論中才聽出，原來他們代表七位股東來與我商量「共管」騰宇，希望每個月派人來上海參與經營與管理，一次派一位，但不一定每個月都來。

企業與人，有一樣的人間臉色，落難時大家撒手，鴻運時人人自覺有份。當下我認為「共管」不可行，不利公司經營運作，故明確回應他們：「共管，我不能接受。當初設立公司的資金用完時，你們都不再增資，我只好用個人的信用向銀行貸款、增資，現在想共管，一起經營，實在有困難。」「公

司賺錢，可以分紅給股東們。」「共管，大家意見很多，很難配合，我無法同意。」

兩位股東聽完後，到外面商議，五分鐘後回覆：「如果不能共管，我們就退出股份。」我問：「那你們的條件？」他們回答：「一千兩百萬臺幣。」

我想了想，考慮約十分鐘，接受這數字。但我說，需要至少三個月的時間籌措資金，他們同意三個月期限，面露喜色表示當初投資五、六百萬元，現在可拿回一千兩百萬元。但，事情還沒結束……

他們又走到外面討論約五分鐘，進來說：「七個股東不會每次全部來，一次派一位代表就好，還是希望能夠共管，要求再商量。」我耐著性子對其中的陳董事說：「剛才說好價錢了，不要反反覆覆……」我不想再多說了，他們只好無趣地離開。

見他們離去，家華問：「他們來做什麼？」我說：「他們想共同管理騰宇，但我不同意。」我的大器慷慨，極可能被誤會還有索利空間。人心果然是無底洞呀。依約定，我承接買下竹山其他所有股東們的股份，自此騰宇成

為我獨資經營。可惜生意沒有永遠的風光，豐沛的訂單維持約五年，之後競爭者陸續出現，在天津與北京的廠家以更低成本價搶走訂單，一貨櫃售價降到美金兩萬多元，完全沒了利潤。此時，五金製品的轉型已是迫在眉梢，關係著公司能否繼續經營。

除了上述的難題，我還遭遇「小人」陷害。有天上午約九點半，兩位自稱地檢處檢查員，來公司指名找我談事情，遞上徐匯區地檢處的名片。為了不驚動家華，我請他們到會客室喝茶以禮相待，未料坐定後開始質問我：「一九九〇年妳剛到上海批地蓋住房是否給『書記』好處？」其實就是「送紅包」之意。我回應：「沒有這回事。」

他們不相信，一直要我承認，否則要請我跑一趟地檢處。我想，沒做過的事當然不能承認，如果跟他們走一趟地檢處，想平安回家就難了，當下只能用「拖延」戰術與他們聊東聊西，撐了快兩個小時，中間連我上洗手間都跟監，心裡真的覺得很恐怖。

我利用機會打電話給公司的法律顧問成律師，向他求救，成律師半小時

內趕來支援我。瞭解情況後，打電話給地檢處主管，正在東南亞出差的主管與檢查員講了約一小時的國際電話後，檢查員於下午兩點半離開，解除我五個多小時的「軟禁」與驚嚇。

這次承蒙成律師鼎力相助，我得以全身而退，非常感謝他的支援，多年來，我續聘成律師擔任公司的法律顧問。

事後，查出誣陷我的竟是剛離職的趙太太。她的好友是地檢處檢察官，動用關係找人調查我。十幾年來，趙太太擔任我的特別助理，但我慢慢察覺她野心大，在工資與管理伙食團經費方面動手腳，掌控許多事，意圖架空我。家華搬來上海後，有了幫手，我逐漸收回她某些職權，她內心可能不爽快，但表面上仍客氣。當年雇請趙廠長夫婦，沒想到竟是「引狼入室」，種下惡因。後來二女婿加入吉德擔任總經理，與趙廠長某些經營理念不合，加上風聞趙廠長好色，與工廠女員工發生不正常關係，公司於是支付一筆錢資遣了趙氏夫婦。

萬萬沒料到，曾是我身邊的得力助手竟然反目無情，讓我感嘆人性的醜

惡。防人之心不可無，尤其利字當頭，人與人之間竟如敵我陣營，管理者應引以為戒。

上海成為另一個家

家華來上海與我同住後，我已不需要每月回臺北，兩人每年回臺灣多次，同進同出，過著神仙眷侶生活，平日忙碌公司業務，週末一起探索上海美景與美食，常流連當年法租界別墅區的衡山路。昔日法國人在馬路兩旁栽種一整排梧桐樹，我們散步在「上海的香榭大道」梧桐樹下，坐在優雅的「寒舍」5 喝著咖啡，彷若置身法國，時間似乎倒退至婚前與家華交往時在臺中「南夜」喝咖啡、聽音樂的青春歲月。

如今懷念那段時光，有家華作伴，散步梧桐樹下、聞著咖啡香氣的美好，豈是「幸福」兩字足以註解的。現在回想起來，總是難以忘懷那段特別的兩人時光，只能說感謝老天為我留駐，讓我與家華再年輕一回。

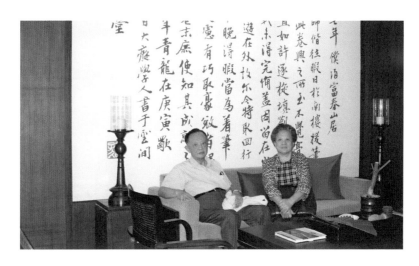

家華與我在杭州富春山居留影，那是當地頗負盛名的遊覽勝地，很有人文風情。

這次出遊，也是兩位女兒利用難得的暑假，安排我們兩老在富春山居遊船。

　　　　　　　　第七章　家族聚上海共創光榮

小女兒取得碩士學位自美返臺後，任教育達商職音樂科。那時我已進駐上海，臺北公司需要人管理，我說服她辭去教職幫我經營。二女婿當時在臺北的美商杜邦公司擔任銷售經理，因業務需要經常出差大陸各城市，觀察到大陸的經濟正蓬勃發展。二〇〇二年二女婿到上海加入吉德擔任總經理，與趙廠長、莊經理一起經營。兩年後，小女兒帶著一對兒女到上海與女婿團聚，並參與吉德木製品業的經營。

如今回顧，二女婿與小女兒加入吉德的時機點極好，讓吉德及時把握大陸政府優渥的創匯退稅制，幫忙撐起上海的事業繼續發展。

大女婿留學美國，取得南伊利諾大學土木工程博士學位，二〇〇三年初因個人人生規劃，看到大陸經濟起飛好時機，公司正需要專業總經理，投入五金製品產品研發，他的加入對騰嘉日後轉型是關鍵性的契機。大女婿、二女婿都機伶敏銳，果敢轉換人生跑道，成為推進公司的動力。

我告訴大女兒，一家人要在一起，不可臺北上海分兩邊，當「空中飛人」，那時她已生下小兒子，暘暘的弟弟。姜畋的音樂才華加上留美博士學

位，實力無庸置疑，但已在臺北師範學院（如今的臺北教育大學）擔任副教授多年。有回與成律師閒聊女兒教書的事，他說上海需要這樣的人才，請姜旼備妥履歷，果然不久後得到華東師範大學聘任且任教至今，其間曾擔任華師大音樂學院音樂教育系主任，主持教育部「高中課程標準（音樂學科）實施情況調研」、參與國家精品資源共享課「小學音樂教學設計」。

後浪可觀

二〇〇三年初大女婿到上海進入騰嘉公司擔任總經理，實際加入經營管理，並開始拓展歐洲市場，在德國科隆參加展覽、推廣產品，過程中他能夠說流利英文並加上兒子介紹產品，與國外廠商互動良好，因不需透過翻譯可以直接將產品向客戶介紹說明，減少許多溝通障礙。面對客戶直接溝通多了

註5　寒舍咖啡廳是早年臺北來來飯店董事長蔡辰洋所開設經營。

表情與神態，信心、誠意，一起站上前線。大女婿的工程背景與高學歷在臺灣及大陸的五金行業實屬特例，對產品的技術發展、用途、優劣均有獨到見解，向客戶解說時往往能讓客戶深刻的理解。

因此，在第一年參展後即分別接獲來自北歐國家如芬蘭、瑞典、丹麥、荷蘭的訂單，由此拓展歐洲市場。更難能可貴的是在展會中初識來自日本的客戶，經過多次技術交流及品質認證後，取得日本客戶信賴；客戶採購訂單至今仍繼續，從未停止過。

雖然我們總說企業之間常爾虞我詐，但其實也不乏肝膽相照，自利利人。

騰嘉的產品自二○○三年開始進入轉型階段，透過購自臺灣的設備，不斷地拓展新類型產品，將市場上已成熟的產品，移至大陸生產，成本較具優勢，並完善了整個工業用鋼釘產品的生產製造。此時的經營模式仍屬於傳統的代工，即 OEM，由歐美客戶下訂單，上海工廠接單、生產製造，產品的技術層面較低，容易被競爭對手以低價位及次級產品取代。

二○○八年全球進入金融風暴，加上美國對中國生產製造的工業用鋼釘

課徵反傾銷稅，讓騰嘉外銷美國的銷售額急速衰退，僅歐洲及日本市場繼續維持。此時若不能做出經營模式及策略調整，必將被市場淘汰，所幸由兒子與大女婿持續思考與商議，決定做策略性的調整，包括新產品開發、自創品牌、銷售轉型、由ＯＥＭ轉為ＯＤＭ（包含設計層面）模式等。

瞭解市場生態後，兒子接受美國公司的業務員包柏Bob建議，改變經銷模式、創立自有品牌Jaaco的NailPro型號，在美國西雅圖成立發貨倉庫，以郵購方式將高單價及特殊規格產品直接銷售給消費者及終端用戶；另接受中小型盤商的一定金額及數量以上之訂單，採免運費方式提供，藉此拓展中下游客戶群。人有身段，企業亦然，經此轉型，客戶反應甚佳，且能滿足產品多樣性的需求。

為人代工，等同為人做嫁衣，公婆都嫌棄時，還得忍氣吞聲。

在建立自有品牌時，更進而改變以往的製造業模式，爭取與上游廠家，即釘槍生產製造廠家，做策略合作，達成一條龍式的成套服務，協助終端用戶解決使用上的需求。騰嘉自此由純製造業逐漸轉變為製造加服務業，此模

式主要建立在與釘槍生產廠家進行合作開發設計新型釘槍，再配合自我品牌的工業用鋼釘做配套銷售，合作的釘槍廠家來自臺中的多家合作廠，運行順遂，並已取得可觀成效。

人與企業都需要學習，企業影響眾人生計，更不能怠惰。

除上述的轉型改變，更進行特殊性、高單價新產品之研發及開發。得力於兒子領導的銷售團隊對美國市場的瞭解調查，並將市場訊息回饋上海工廠，再由大女婿進行研究及製造，歷經多年不斷地改善、測試、檢驗等重複作業，終於在二○一五年有所突破並取得相當的成果。

那時的我，深切體會磨合的「磨」字——重複磨、原地磨，都為了磨利，轉進另一個境界。

期間，有項產品屬建築工程專用之高強度鋼釘（通稱為HardenPinA），必須通過美國建築協會認證才可在市場流通銷售，經由美國業務員Bill White的大力協助取得認證流程，再由大女婿在上海寫完整的生產、製造、檢驗、測試等一系列的流程計畫書，最後經由美國專業的協會ICC-ES派員至上海

檢測、驗廠認證後，取得銷售認證許可。取得之認證號碼有：ESR-1539、ESR-2961、ESR-2962、ESR-3009及ESR-4165等，產品適用範圍包括了美國所有的建築材料，如鋼板、水泥、石膏板、木材等，在美國銷售此類特殊鋼釘的公司僅有三家取得認證，Jaaco／騰嘉公司是除了美國國內兩家公司之外，唯一來自外國尤其是亞州地區的廠家。

後浪的可觀不僅是因為年輕，而是善用資源，站在我的肩膀上。

針對高單價商品類別，如不銹鋼類、螺絲釘類，發展模式雷同，隨著市場供應鏈的轉變及美國反傾銷案的訴求，十年河東十年河西的場景也發生在我們身上。早年由臺灣轉往上海發展，在小有成果之時遭受反傾銷的衝擊，不得不將供應鏈的需求來源重新做思考及改變。

因時序變遷及市場趨勢，二○一七年開始逐漸將供貨來源轉回到臺灣。此時先以技術協助方式建構供貨廠家的生產能力及產品品質，我們僅做技術指導者及採購者角色，以貿易型態採購產品、驗貨及發貨，並經由美國Jaaco公司銷售。目前此模式已不斷地擴大，合作廠家分布在臺灣的中南部，共同

合作及發展。得力於臺北公司幾位資深員工，年資均達三十年以上，與大女婿不斷往返臺灣上海，負責開發新供貨廠家，經勘察及認可廠家的資質，再輔以技術指導及驗證，最後取得良好的合作模式。

一根鋼釘、一個認證號碼，後面是長長的時間與臉譜。將近二十年期間，大女婿在上海負責認證、產品開發與生產管理，兒子在西雅圖負責銷售、業務拓展及市場資訊的取得，透過兩人的合作得以將傳統的鋼釘產品進階做到高端市場，且贏得美國釘類同業與客戶的尊重。我很欣慰在多年的努力後，轉型終於開花結果，「鋼釘」成為人生的實踐，具體化為鋼為鐵，最重要的是獲得榮譽感與成就感。

那些與我有緣的家屋

除了早年在臺北羅斯福路六段以我的名義買下姜家第一間公寓，後來在臺北或上海的買房產都以兒子名字登記。以兒女名義置產的做法普遍，父母

想免去日後繼承的麻煩，皆如此行之。

一九九五年剛到上海時批到住宅建地，當時花費約人民幣一百萬元蓋房子當住家，二〇〇二年市政建設規劃地鐵站被徵收，領了兩百四十萬元的補償費。原本打算用補償費購買一戶新建別墅，家華提議再增購兩戶給女兒們。於是兩百四十萬元人民幣的現金，分為三戶，頭期款各八十萬元，一次性地訂購了三套別墅分屬兒女三人，餘下的房貸分二十年攤還。如今，房價已翻幾倍，拜當年的決定所賜，幫孩子們賺到房產的機會財，「有土斯有財」古有明訓，不意偶然實踐了，自認是我與家華為人父母做對的其中一件事。

之前除了建議宜靜買買房，二〇〇三年起，公司收益開始增加，我鼓勵公司幹部與員工在上海買房子，公司無息借錢給他們。依職位高低，兩萬到四萬不等，一律不計息，依每月自月薪扣除，或一年單次還款的方式。我希望留住重要幹部，先把人與「家」安頓好，才能夠安心工作，與公司一同成長。當年購屋員工們的房子到今天已增值許多，他們很感謝我之前的安排。

這些與我有緣的家屋，在當時並非為利益而未雨綢繆，而是將心比心地想

要勾勒同仁的未來，沒想到這些置產竟都成為一場及時雨，甚至還開有彩虹。

上海的「臺灣式」生活

在大陸做生意我通常都不喜應酬吃飯，逢年過節時贈送禮物，如此方式行之有年，很合宜。不必出外應酬，多出時間與家人相處，與女兒住家同社區，兩個女兒與女婿及外孫們在上海十五年都一起共餐，每晚有十個人共進五菜一湯的晚餐，外加隔天午餐的便當形成慣例。每個週日全家一起到外面餐廳聚餐、享受美食，上海西郊賓館及一些知名餐廳皆有我們的足跡。

大哥的事業有些留在上海，過節時，我會料理他喜愛的菜餚，或包粽子送到他家，兄妹平常雖忙碌，不忘往來聯絡感情。命運真奇妙，兄妹與父親一般，勇闖異鄉，來到相同的城市打拼，為生活找出路，證明事業分家，生命更和融，少談企業大事，多說兄妹閒事，生活更有味道。

二十世紀九○年代的兩岸互動漸增，許多臺灣的朋友到訪上海，與我們

留下美好的回憶。有回閻師母與蔡辰男夫婦相約在上海見面，閻師母邀請家華與我一起赴宴，那日親見耳聞的當年上海灘豪門氣派，只見三輛豪華黑色大轎車抵達餐廳門口，前後兩輛轎車的數名黑衣保鑣立即下車上前護駕乘坐中間「黑頭車」的蔡氏夫婦，另有保鑣提前往大廳控制電梯的出入，一行人大陣仗地護送，真是讓我見識到大戶人家的氣派場面，大開眼界。

前臺大校長孫震先生、楊思標院長至上海參加上海國際醫學論壇，特別抽空來拜訪我們。

那天，孫校長與楊校長的夫人也在席間，兩位都是我的好朋友，她們的到來讓我非常開心。

我的竹山同學羅雪枝與先生和姐妹們一起來上海，大家愉快地在西郊賓館前合影。有朋自故鄉來，總是倍感溫馨。

同樣是竹山同學的林錦時、林賽珠，來上海遊覽，做為「地主」的我，欣然相陪。

第七章 家族聚上海共創光榮

虹山半島二十八號，是我上海別墅的地址，在這間家屋中也貯藏著我生命中許多美好的回憶。

官場是一時，創業是一世

在上海時，我與家華有更多聊天時間。有天他說，在公職工作上努力拚命，下臺後、卸下職位什麼也沒有，只剩下「成就感」而已，感嘆的結論：官場是一時，如雲煙；創業當老闆，是永久。他明確肯定我辛苦走的創業路線是正確的。

當下聽聞，一時之間百味雜陳，回想起創業路上的艱辛，擺盪在家庭與事業的難處，多年來忍辱負重的心情總算得到代價。聽君一席話，勝讀十年書，我是聽君讚兩句，過往傷痛都解了，更激發我努力向前看，從不懈怠。

經營事業需要人才，我的用人理念一直是：用對的人，捨得給。如果同仁的表現佳，我會提供機會讓他（她）表現，給出好待遇，很多同仁都與我共事二十年以上。二〇一七年因騰嘉工廠土地被政府徵收用作興建高架橋路段，必須搬遷、結束營業，當時花了約當七千五百萬元新臺幣，將兩百多位員工的資遣費全部結清、支付，再回聘表現優良的員工，繼續為公司效力。

另外，我認為夫妻倆一起在公司工作，生活較能安定下來。趙廠長夫婦是其中一例，後來經熟人介紹莊經理進入吉德工作，我也安排莊太太任職騰宇五金。

多年來我做生意的原則：要有遠見、不貪近利、不勉強做，要做有把握的事。身體力行，小心謹慎做出抉擇。

回臺北的原因

家華年歲漸大，身體日益退化，老人慢性病接踵出現，不得不考慮回臺居住。有一次生病住院上海華東醫院，白天我照顧他，晚上換成女兒女婿們輪班接替。為了安全，護士特別交代夜裡不可以讓他起床，怕摔著。輪到大女兒時，家華想起床走動，大女兒不讓，脾氣相似的父女倆，夜裡在醫院病房內大小聲、起口角。

隔天我從家裡送去膳食，家華吩咐我：「今天開始不要讓ㄚㄚ來照顧我

了。」大女兒哪肯聽，還是堅持要去醫院照顧……父女親情，怎會因小爭執停止關心？況且女兒是顧慮父親的安全。家華嘴上聽似賭氣，何嘗不是心疼女兒白天要上班、照顧孩子，晚上還得徹夜守候他呢？家華藉口挑剔，逼退女兒的「詭計」終未得逞。

家華個性強，不喜歡別人幫忙，生病了如果我不照顧，責任就落在兒子與女兒們身上。大女兒曾說爸爸牌氣大是媽媽寵壞的，而孩子們正值壯年，打拚工作又要照顧家庭，為了不增加負擔，照顧家華是我不可推卸的責任。

二十幾年來，我專注經營事業，但對上海的醫療環境不如對臺灣的熟悉，我認為回到臺北應能找到更優良的就醫環境與資源。問過家華，他說，一切聽我的安排。於是，多方考量與安排下，將「回臺就醫」付諸行動，我與家華即將搬離住了十幾年的溫馨別墅房，告別上海的城市與家人們。

二〇一七年十月，我陪家華搬回臺北，展開在臺北的兩人生活，希冀家華的健康漸有起色……

第 八 章

開枝散葉

如果把人生也當作僅有一次的創業，
親情、愛情、家庭、子女、工作……
每一個主題都在考驗人們選擇與應變能力。

重返臺大實驗林，兒孫再團聚

返臺計畫雖已決定，日期卻一再拖延。臺北住處原分割出前半部分做為臺北公司辦公室用，後半部則為短期返臺時之住所，在決定返臺之時即開始進行整修工程，將辦公室部分移往土城與倉庫合併，再將完整的空間重新裝潢整修為住家型式，便於返臺後的住所。裝修工程在二〇一七年九月底完成，至此歸程正式確定。此時心序頓時感觸良多，有依依不捨，也同時伴隨著些許期待新環境的到來。

歸期已定，搬家成了當下重中之重的要事，不若往常上海—臺北短期的往返，僅需攜帶隨身物品；此時須全盤規劃各式物品包括家具在內。近三十年在上海拚搏事業，並建立起舒適的家庭環境及生活軌跡，一一映照在各式物品中，充滿著回憶。樹跟房子都會長大，時間灌漑後，養出樹蔭和感情。

二〇〇四年搬入上海的別墅後，歷經十三年依據家華鍾愛的庭園模式，修建了波濤陽光房、半開放式花房，庭院假山石泉水及魚池和各式樹木，只

上海家的客廳擺設如新如舊，人與事物流轉不歇，看此照片，
感慨頗深。

第八章　開枝散葉

能在懷念中將之割捨。別墅內精選的珍愛家具則視需要，選擇性帶回臺北，其餘則他日運往美國西雅圖做為新購屋舍內部家具，用以緬懷。購置物件的著眼點常是好看耐用，慢慢成為記憶的居所，連一處挫傷都長有生活。

一時間，感慨良多，經歷多年辛苦積累而買下的最滿意的花園別墅洋房，在此與家華度過十幾年祖孫三代相處的溫馨時光，恍惚間，還能聽聞外孫們奔走嬉鬧，及晚飯後閒坐客廳與女兒、女婿們暢談天下事，人的一輩

除了室內，上海家的庭院也是我當初離開時依依不捨的景色之一，一花一草一木，都提醒著我往昔的大好時光。

子都在練習告別與新生，所有過往都得一一梳理，劃下休止符，並且停止想念，規劃離開上海後在臺北開啟生活新篇。

二○一七年十月二十一日，我與家華回臺北定居，距離他卸任臺大實驗累，家華看起來心情愉快，也許是回到臺北，身心有另一種篤定。依照回臺的計畫，我也開始帶他到醫院門診，做許多檢查與治療。

回臺北的行程中還發生了值得一述的插曲。當天由大女婿陪同由上海飛往臺北（桃園中正機場），三人共託運數個行李皮箱，但傍晚抵達桃園機場時，有一個行李箱遍尋不著，後經機場地勤人員協助查找，發現被遺漏在上海浦東的某角落，只能等待隔天才能送回到臺北。此事甚為蹊蹺，因為浦東往桃園的航班係屬直飛，並不需要轉機，漏運行李之事可說是絕無僅有，甚且又同時託運數個行李包。待第二天行李安全抵達家後，我才告訴大女婿該行李包內裝放著「姜氏祖先牌位」，可能裝放過程中，或託運過程中沒有向祖先們請示及告知，故此他們發了頓小脾氣，讓我們虛驚一場。經過精

心的安頓後亦上香向姜氏祖先們述說了回臺的一切。經過此事，我誠心相信

舉頭三尺有神明，更讓我深信福報之說。

遷回臺北後，家的中軸線也同時移回，年底近聖誕節期間，兒子、媳婦帶著孫兒、孫女回台探親；遠在美國求學的外孫們亦陸續返臺，女兒女婿們亦趁假期之便分別在年底前返回臺北過年。臺北家又回到像上海當年兒孫繞膝的情景，只是此時兒孫輩均已成長在國外求學，聽到的不再是嬉鬧聲而是相互探討學習領域的所學知識，此時有種欣慰感，過往對兒女們求學過程中的培育，已轉換到下一輩，且均有所成。

我有時候會靜下來，想像一只陀螺，必須是轉慢了，陀螺的繽紛顏色才更顯燦爛。

應周英戀老師盛情邀請，十二月下旬，與家華重遊臺大實驗林，三天兩夜之旅入住溪頭一號房（6601）。周老師當時正進行「溪頭神木」的書寫6，希望能在溪頭訪談家華，聽聽他在三十二年間如何守護住這片森林。

十幾年的生涯區區幾頁說不盡，但有了這幾頁，更明白人生猶如接力，

守護森林也是。重遊溪頭的家華，健康已不如前，以輪椅代步，我們散步在林間，眼前森林的一草一木依然如此熟悉。二〇一六年九月十一日中午溪頭神木無預警倒下，雖已在新聞圖片看過，親眼看到神木倒伏，仍是不忍，神木是老朋友了，我們很榮幸陪它一段，歲月中曾有彼此。

如今回想，多虧周老師邀約，讓家華回臺後及時重遊舊地，再次親見他心心念念、貢獻多年的森林。這真是上天所賜的福氣，家華此行竟是向竹山與溪頭的「告別之旅」。

買一顆「大白菜」

二〇一七年農曆過年期間返臺過節，趁便請家華學生幫忙物色臺北周

註
6

《與神木同行——溪頭神木的故事》由國立臺灣大學生物資源暨農學院實驗林管理處於二〇一八年九月出版，家華現身說法一文〈森林永遠的守護人——訪問臺大實驗林前處長姜家華〉刊載於書中第一一〇至一一二頁。

邊的廠房或倉庫，便於購置並將倉庫及辦公室合併統一管理。經過多次參觀新北市周邊的廠房，均不甚滿意。一個週末，學生再次邀約前往土城工業區參觀空置的一樓廠房，觀感甚佳，即刻電話告知翔文並與大女婿商議。我心意已定，只待大女婿返臺，以工程觀點給予意見。大女婿即刻啟程，中午返抵臺後即刻前往土城，經勘查現場、評估貨品進出動線、貨品放置與辦公間規劃後，表示可行。此時僅剩議定價格，經仲介協調，買賣雙方均非常果斷及乾脆，當天下午即完成簽約作業並支付訂金。事後大女婿以玩笑的口吻說：「這次購置廠房，猶如到市場買顆大白菜，快速有效率……」

廠房與家不同，著重動線、效能，但沒有廠房當先鋒，哪來家的後方溫暖？我慎選廠房，如同購屋置產，一向的行事抉擇，就是好機會不會等你第二次，必須當下立即掌握。數個月後印證，廠區附近的房產／廠房價格上漲數十個百分點。廠房在當年五月順利交屋，再經過兩個月裝修，順利在八月正式搬遷入住，至此終於在臺北周邊擁有辦公及倉庫地點，不用再租用他人的廠區。

美國對中國製造的鋼釘製成品施以反傾銷制裁，確實影響了上海工廠業務，及時將採購需求移回臺灣，是明智之舉，辦公室／倉庫的購置、裝修、搬遷均已就緒，人員的招聘亦同步展開，除原有資深員工外另增聘數名職員，負責包裝、整理進貨、發貨、裝櫃等作業。一切均按部就班進入軌道，轉移回臺灣的訂單也逐漸成長，回臺北又猶如在上海，回復朝九晚五的日子，與家華每天早上包車上班，中午在廠區午餐並稍做午休，傍晚再一起回家。

家與廠房是日常的兩頭，夫妻倆結伴，很多滋味現在回憶起來，就像戀愛時，雙手緊扣。

而關於上海的事業，二〇一七年上海工廠廠址動遷後，已不容易再找到適當的空地建造廠房，因上海市政府不再希望傳統的三高產業（指高汙染、高耗能、高耗水）的存續，故對建廠房的條件極為苛刻，必須先通過環境影響評估及消防安檢，且必須做到百分之百零汙染及零排放，才准許開工生產。經此嚴格規範限制下已難再找生產製造的工作場域。改變型態勢在必

行，經此轉變，首要工作即裁減一切必要之生產作業線，轉向尋求合作夥伴取得成品來源，進入場區後僅進行分裝及包裝作業，將直接的生產作業降至最低程度。尋求代工模式正式形成。

時空更換，大環境已改變，加上新冠肺炎疫情延續及中美間的貿易戰何時能緩解，實難預料。精縮作業成本成為當務之急，信賴大女婿坐鎮上海主持工作的推展，讓上海的業務得以繼續發展。因此上海的廠房已沒有再購置的必要，而改以租賃方式維持現狀，穩定經營。

經營之道是暗夜行車，且路況崎嶇，掌舵者必須知道每一種埋伏，並順勢因應。

家華安詳離世

送別了二〇一七年，年尾的歡聚是短暫的，但回憶是永恆的。兒孫們各自飛返學校、工作場所，家裡的歡鬧瞬間停止，頓時有種蕭瑟的感覺。但也

自覺到這是必然，因為兒女、孫兒輩的長成，必須在外對工作負責、對學業努力，而逐漸老邁的我們也必須體諒此情此景。

從溪頭回臺北過了一星期，二○一八年一月八日下午，帶家華去醫院看診，回家後他說累了，吃過晚餐即入睡。夜裡兩點多醒來去看他，見他睡得很沉，搖他沒反應，本想扳正他睡姿，卻擔心吵醒他，我於是躺回床上繼續睡；四點多我又醒了，再去看他，怎麼他的睡姿沒變，一動也不動。當下覺得不太妙，用力搖他也沒反應，一摸鼻息好像沒了氣息，我趕快去喊醒看護，幫忙撥打一一九。那時，一樓警衛上樓來幫他做ＣＰＲ，但已沒了反應，家華全身冰冷，一一九救護車人員來到家裡，看他的狀況後建議我：不需要送醫院，人已經離開了。

一月九日清晨，家華在臺北家中於睡夢中安詳離世，享壽八十八歲。

告別式裡播放《永遠的森林守護者──姜家華》的追思影片，文字由大女兒執筆：

人生如行路，一路艱辛，一路風景

佇足回首，一生情誼還諸天地，永遠感恩

親愛的家人朋友們：

我只是歸隱於山海之濱，不再飄泊

回到來時之處，永恆之森林淨土

大女兒追思父親所寫的這兩句，「我只是歸隱於山海之濱，不再飄泊；回到來時之處，永恆之森林淨土」深刻描述家華的一生，也與他安葬於金寶山山上的意境相符。

原本在金寶山選定一個地方，但風水師鍾老師看了覺得風水不佳，方位不利子孫，他說如果不改變安葬地，請另找高明。雖知改變不易，我還是找金寶山的經理商量，請託他另覓福地，沒多久獲得明確回覆，放下心中石頭。

幫家華找到一處好環境安葬比什麼都重要，他生前並無任何機會與我談論身後事如何安排，請鍾老師前去堪輿更改之地方，得到他的認可，更動後

竹山女兒的跨國創業之旅

254

的安葬地風水佳，可庇佑子孫後代。我們家的事業能夠發展到至今的規模，如果沒有家華的身分背景讓我在事業初創時取得資金貸款，單憑我一人之力是辦不到的。

幾個月後家華入夢，在一個大廳對我說：「很滿意妳替我安排的墓園，面海、靠山。」夢醒後，我心裡得著許多安慰，終究懂得他的需要，不負與他結褵一甲子。

另一個夢境的場景在溪頭，我與家華兩人正值中年，正要通過一座橋，橋下是深淵，跳下去肯定沒命。此時，家華說不用怕，拉著我的手，往下一躍，我們竟然平安無事落在一處平臺，毫髮無傷。我跟家華在夢裡往下一跳，現實亦然。愛情、家庭與事業，往下跳的同時，培養勇氣與觀瞻，學好在重重荊棘中軟著陸。

我們懷念亡者，想必往生的家人也時常回眸，夢，成了陰陽交會處，彼此留下思念的符號。二〇一八年十月二十日，我在好友王鳳姑老師陪同下回上海住在大女兒家，當晚兩人同寢，睡在特大的雙人床。天乾物燥，暖氣房

內嘴唇易裂，好友沒有帶齊保養品，與我共用一條擠得瘦巴巴的護唇膏，隔天一早，不知道是誰裁掉護唇膏尾端，方便我們取用塗抹，好友說不是她剪的；當然，也不是我。我們把棉被、枕頭收拾定位時，看見一只灰色腳印仔細地落在床單上沿，「昨晚，明明沒有啊……」我跟好友齊聲輕說。我確信家華也戀戀不捨上海的家，與我們相伴回來。早餐時問過管家，她說明明鋪上白床單時，是潔白乾淨的。

我想起一年前與家華搬回臺北，滿一年後，只剩我獨自回上海，家華自是不忍，陪我回來了。我小心留存裁開的護唇膏，當作家華給我的信物。二〇一九年八月二十三日我帶著兒子、長孫回安徽滁州祭拜姜家祖先墓園，代替家華親自交棒給下一代。陰陽有隔，天上人間，生生世世的繼承如同日與夜，我安靜地感受慎終追遠的意義。

在臺北的生活：一個人的家

家華離世後，我無法一個人獨處在上海那麼大的別墅房，女兒們很孝順，一直勸我續留在上海便於她們的陪伴及照顧。雖然已在這城市居住近半甲子，但我實不想獨自居住在偌大的房子，即便她們準備在自己的家中幫我改造一個與以前相類似的房間同住，女婿們也同意，可能我比較傳統，因此婉拒了她們的心意，決定仍然一個人留住在臺北。

早在二〇一三年已在新北市樹林租用倉庫與辦公室；如前節所述，二〇一七年二月在一機緣下，在新北市土城工業區購置了一個廠房。並將辦公室與倉庫合併設立於此，許多人都讚許我有遠見。此時正面臨中美貿易戰，美國對中國出口的商品包括上海工廠產製的鋼釘製品，均課徵出口關稅及傾銷稅高達百分之五十以上，為降低出口成本，只得將上海生產製造的產品轉移回臺灣，向中南部的生產廠家採購，再經包裝處理後銷往美國。也因這個布局，讓我留在臺北有了精神上的寄託，能繼續每天朝九晚五的去上班。

終究還是決定留在臺灣居住，平日裡安排兩位相熟人員日夜輪班陪伴，假日時則由曼莉陪伴，作息頗為正常。每週固定幾天到土城辦公室處理一些事務，同時也具有監督的效果，臺北公司自此逐漸踏入正軌，出貨量及營業額亦逐漸成長；後續數年間臺北公司營業額的成長甚至超過了上海公司的業務量。

一個人的生活慢慢也習慣了，在臺北家中大多時候是獨自用餐，雖嫌孤獨但尚能自處；偶爾下廚做些美食，邀約親友或家華的學生們來家小聚一番；週末或長假期間家華的學生們常分批輪流邀約出外旅遊踏青，在接續的數年間足跡踏遍了半個臺灣島。大哥家住在附近，兄妹相互邀約吃飯聊天，彷彿又回到童年時光。這好比人生真相，兄妹倆鄉下、都市、廠房兜一大圈，最後的落腳處猶如門對門，很高興可以輕扣彼此的門扉。

新冠肺炎疫情是二○二○年農曆新年開始，持續延燒一年多，進入二○二一年初，全球的旅遊、經濟秩序仍未恢復正常，兒女孫輩們若返臺均需在防疫旅館接受十四天隔離，才能自由活動，也因此近一年多來，他們受限於

此規範而無法返臺相聚，僅能以電話或視訊聯絡。二〇二一年一月九日家華三週年忌日，當天中午由王亞男領頭邀集以往的學生們齊聚在中山堂梅門防空洞餐廳舉辦追思紀念會，該餐廳總經理梁亞中、沈敏娟是家華任教臺大森林系時的研究生班對，在此處辦理追思紀念會，他們並提供全程素食餐。一月十八日學生們再邀請我參加紀念音樂會，翔文夫婦與女兒女婿們皆因疫情之故，無法返臺參與，甚是可惜。

之前提過，在公司我對掛什麼頭銜從不在意，或者說一直以來我不喜歡被冠上「總經理」或「董事長」的頭銜。但卻鍾愛「師母」的稱謂，這幾年在臺北與家華的學生們常有互動往來、一起出遊，聽他們左一聲師母、右一聲師母，心裡很是滿足。「稱謂」讓時光延續，讓我覺得家華還在，在此分享王亞男寫給我的卡片：

　　親愛的師母：

　　謝謝您長久以來對我們的照顧與包容，從第一次在竹山看到您，一位

與好友偕同家華的眾多學生至石碇千島湖（鱷魚島）旅遊。
（由左至右依序為余金益、呂正吉、王祥文、林澔貞、賴美
馨、梁曼莉、王亞男、王鳳姑、詹琇琴、陳麗珠、林世宗、黃
裕星、金約翰、李建霖、林敏宜）

「傳統典型」的「女強人」就讓我肅然起敬。日子愈久，就愈顯現您的「偉大」，能夠以柔克剛，成就了您的家庭，也照顧了這一群徒子徒孫。

敬祝您每天快樂，時時展露笑容！

二○二一年大年初十與學生們到淡水、三芝走春，晴空萬里大家玩得萬分開心；春天來臨，我們一日遊去了新北市石碇、北勢溪、千島湖，留下美麗回憶。這些日子以來，在這群學生的關懷與簇擁下，好像家華不曾離開，而我也算是短暫地「落葉歸根」，再度回到了這片我所出生的土地。

八十一歲之後的轉變

翔文從小貼心，母子倆無話不談，他覺得自己是長子有責任照顧母親，每天早上必定撥打一通電話給我，家華離世後，對我更是噓寒問暖，關心我的出入平安。二○一八年七月在曼莉陪伴下第三次赴美，我在兒子媳婦孫子

孫女的西雅圖家中同住了近兩個月，享受難得的天倫之樂。

去年起，兒子不時地跟我提起「移民」美國，希望母子有機會日日同住一個屋簷下，能夠朝夕相處。他說以美國公司名義申請，雇請美國律師辦理移民事宜，勝算很大。我思考再三，被他說服，他馬上開始積極籌劃，二〇二一年三月中旬，我去臺安醫院體檢做申辦移民的必備程序；依申辦移民規定需在核准後的六個月內入境美國。

大哥得知我四月初於美國在臺協會AIT面試，打算移民美國，非常不捨。我則以豁達態度看待，如果面試通過，算是踏出「移民美國」的第一步；如果不通過，去美國觀光幾個月、散散心也不錯，成與不成，不須得失看待。

進入四月的這兩天心情特別好，因得知孫子姜宏叡獲得美國霍普金斯大學生物工程碩士研究所的入學許可，他目標是成為醫生懸壺濟世，入學醫學院的門檻已近在眼前。

幾天後的移民面試過程滿順利的，四月中旬得知美國在臺協會核准我的

移民申請，將發給我綠卡。去美國的行程已排入計畫。

應朋友介紹，四月二十五日上午與百年東元電機公司的創始元老見面，蒙一百零二歲老阿嬤親贈簽名的傳記書，合影留住相見歡的快樂片刻。老阿嬤每天都到她的基金會上班，我除了見識百歲人瑞精神，也聊得欲罷不能，相約下次到她家再聊。

回程路上，一直思考著：我如今八十一歲，也應效法百歲人瑞精神，每天去公司上班，繼續貢獻家族事業。這一次「事業」的定義也許有些不同，如果把人生也當作僅有一次的創業，親情、愛情、家庭、子女、工作⋯⋯每一個主題都在考驗人們選擇與應變能力，回顧本書八個章節，每一個段落、每一句、每一字都像是一處人生的十字路口，我不知道是否做了最好的選擇，但明白面對難題時，我會選擇「轉變」，因為唯有轉變，才能帶領我走出困境，走向新的地方，面對事業如此，迎向人生亦然。

二〇二一年春天，因緣際會透過梁亞中、沈敏娟夫婦認識「梅門氣功」，它深深改善我的身心狀態。我有個小小願望，移民後也許可以推廣華人獨有

美國西雅圖公司（JAACO CORPORATION）的所在地，當
年在此區置產，讓美國的事業發展有一席之地，我深感欣慰。

的文化，建立西雅圖的氣功道場。看似異想天開，但我想做的事情不外是存善念、推善意、做善事，在有限生命中，留下能夠傳承的事物。

天涯行走到處都有休息處，也是思考後再出發的地方。我想起十六歲時，用人生第一份薪水買的第一臺唱片機。當時的我如此容易滿足，聽著黑膠唱片流洩滿屋子音符，已足以陶醉。

而現在的我也容易滿足。與孩子、孫子的遠距寒暄，我有時候把鏡頭朝向餐桌。早餐、午餐與晚餐，吃得滿足菜就香了。

後　記

人的一生與一本書

家華蒙塵的稿紙終於抖開、抹淨了。

經年來，經過幾十次訪談、整理、補述、初稿、增潤而後定稿，過程艱難不輸創立一家公司。也難怪，傳記不單整理我的一生，也有家華、父母、子女以及逢遇的人、事、物，經過我說，我跟我的時代又活過了一回。

自我叩問的時間不分日夜。我常想哪裡少說了、何處遺漏、有記錯什麼嗎？我多希望能夠細細記得跟家人相處的每一天、每一樁遭遇的困難以及解決之道……但願，我已經盡了最大努力。

人的一生不僅一本書，而待書籍完成，又覺得書籍的意義大於個人。自傳的意義在於梳理，回答我跟家華的歷程之外，也留給後代子孫家族奮鬥的痕跡。家族不會憑空茂盛，沒有一枚微小樹種，也無法栽好一株樹，成就一座森林。動念寫傳記時，我從上海搬回臺北不久，疫情期間下，我們依然持

續訪談，在無形的威脅下，完成一件有形的作品，謝謝幫我、助我也祝福我的親人、朋友。

而今書籍即將完成之際，我也申請通過將赴美國。來與去，家人是最初的牽掛，子女們還小時掛念他們的飲食、教育、健康，待他們長大了，擔心事業、婚姻以及喊我奶奶、外婆的孫子女，人生兜一大圈，都以為在為自己張羅些什麼，慢慢才發現父母在為孩子畫出地圖，他們的期望有多大，為人父母者，才能把筆拿穩、踩對經緯，把地圖極大化。

我肯定做得還不夠好，還可以做得更多，但我，已經問心無愧。

秋天是收穫的季節，也適合出發。我安靜瀏覽臺北住家，把牆上掛畫、檜木桌椅、原木地磚，再細細讀了幾回。我給予它們回憶，它們也住滿我的聲音。當我到了西雅圖，我會挑好適合的位置，鄭重收藏臺北的一切，包括這本書。

它是我的記憶唱針，為我播放獨一無二的人生。

269

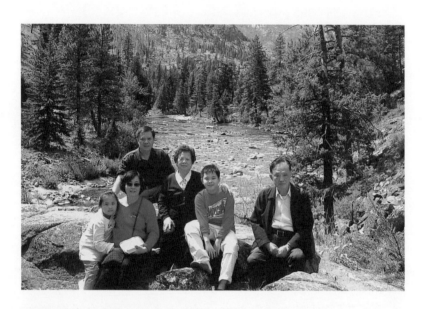

這張照片拍攝於我與家華偕同翔文全家至Sleeping Lady
Mountain Resort旅遊之際，那是一個同樣和竹山類似，被
山林所環繞的地方，讓我想起我與家華的故事，也正是開始於
山林之間。

與我同在的親密家人

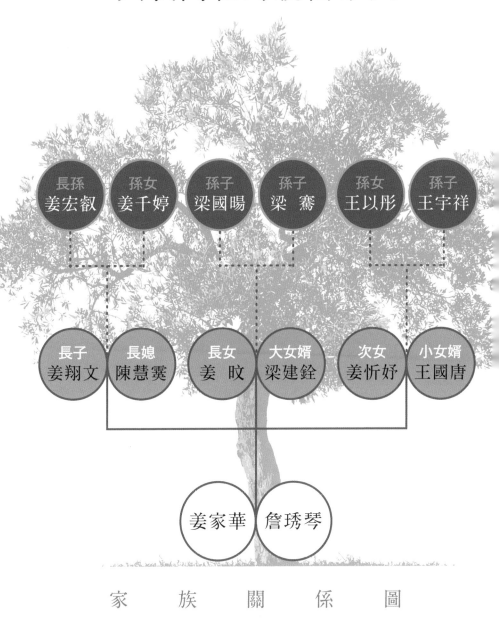

家　族　關　係　圖

50+ BFP020

竹山女兒的跨國創業之旅
與姜家華教授偕行

國家圖書館出版品預行編目(CIP)資料

竹山女兒的跨國創業之旅：與姜家華教授偕行/詹琇琴作.-- 第一版.-- 臺北市：遠見天下文化出版股份有限公司, 2021.10
面；14.8×21公分.--（50+；BFP020）

ISBN 978-986-525-326-4(精裝)

1.詹琇琴 2.臺灣傳記

783.3886 110016018

作者 —— 詹琇琴　口述
　　 —— 楊沐加　撰寫
　　 —— 吳鈞堯　指導

出版總策畫 —— 50+
總編輯 —— 王美珍
主編 —— 廖宏霖
校對 —— 李麗玲、林敏宜
封面暨封底繪畫 —— 林榮宏
封面暨版型設計 —— 江孟達

出版者 —— 遠見天下文化出版股份有限公司
創辦人 —— 高希均、王力行
遠見・天下文化 事業群 董事長 —— 高希均
事業群 發行人／CEO —— 王力行
事業群 營運長 —— 林天來
國際事務開發部兼版權中心總監 —— 潘欣
法律顧問 —— 理律法律事務所陳長文律師
著作權顧問 —— 魏啟翔律師
社址 —— 臺北市 104 松江路 93 巷 1 號
讀者服務專線 —— （02）2662-0012 | 傳真 —— （02）2662-0007；2662-0009
電子郵件信箱 —— cwpc@cwgv.com.tw
直接郵撥帳號 —— 1326703-6 號　遠見天下文化出版股份有限公司

電腦排版 —— 立全電腦印前排版有限公司
製版廠 —— 中原造像股份有限公司
印刷廠 —— 中原造像股份有限公司
裝訂廠 —— 精益裝訂股份有限公司
登記證 —— 局版台業字第 2517 號
出版日期 —— 2021 年 10 月 25 日第一版第一次印行

定價 —— 新臺幣 500 元
ISBN —— 978-986-525-326-4
書號 —— BFP 020
天下文化官網 —— bookzone.cwgv.com.tw